我的塗鴉超萌力

簡單畫畫超療癒

作品名稱：《狗小坑和你一起畫：超治癒簡筆畫教程》
作者：唐小貝
本書繁體字版，經北京大學出版社有限公司授權，由廈門外圖凌零圖書策劃有限公司代理，同意由碁峰資訊股份有限公司出版、發行。非經書面同意，不得以任何形式任意改編、轉載。

目　錄

生活萬物

 實用圖案大全

附 錄 更多可愛簡筆畫合集

本書的使用方法

● 根據書中的簡筆畫步驟圖，一步一步地描畫。

● 添加自己的創意，比如自創步驟、改變細節和顏色等。

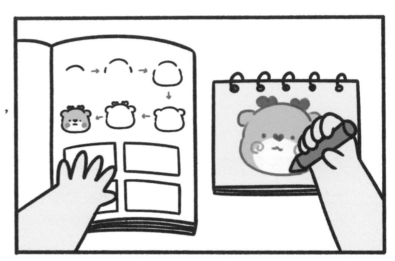

● 四格漫畫閱讀順序如右圖所示。

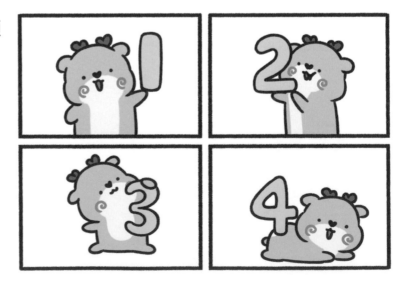

人物介紹

名字：小鹿帕克
物種：鹿
特點：有點傻，有點呆

名字：小肉君
物種：無尾熊
特點：性格沉穩，愛睡覺

名字：狗有力
物種：狗
特點：性格火爆，愛生氣

名字：阿蓮（小帕克的媽媽）
物種：鹿
特點：很節省，愛跳廣場舞

準備一下吧

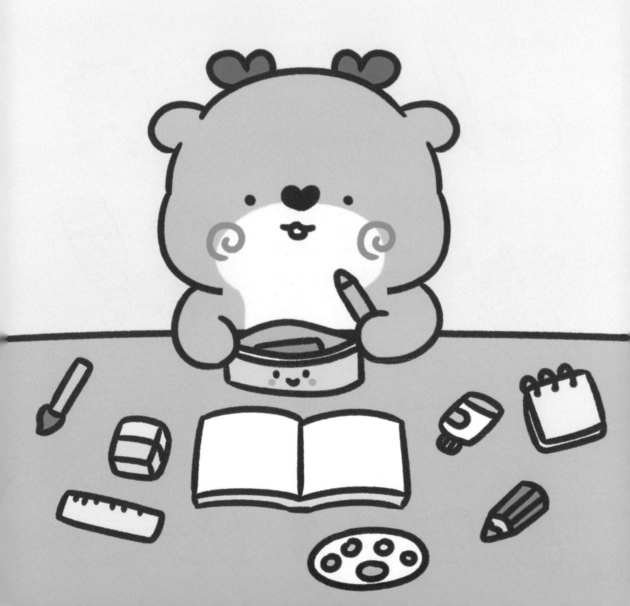

1.1 繪畫工具

· **畫筆的選擇**

自動鉛筆或鉛筆都方便修改，它和橡皮搭配使用，是畫草圖的不二之選。

自動鉛筆

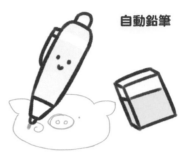

油性奇異筆

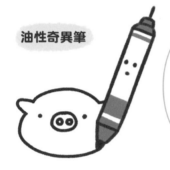

油性奇異筆防水、速乾、固色好，適合簡筆畫勾線描邊。大家可以選擇雙頭奇異筆，粗細兩頭搭配使用。

彩色麥克筆色彩鮮艷，用來替簡筆畫上色最適合不過了。

彩色麥克筆

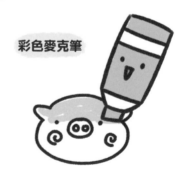

當然啦，畫筆其實沒有那麼多限制，大家可以選擇自己喜歡的筆來畫，開心最重要！

· 畫紙的選擇

卡片紙

筆記本

畫畫用紙有很多選擇，
常見的筆記本、素描本、
便條紙、卡片紙等，都
可以拿來作畫。

素描本

便條紙

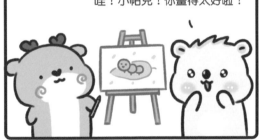

哇！小帕克！你畫得太好啦！

你用的是什麼紙和筆啊？

紙就是普通的紙。
隨便拿了支筆，

重要的不是工具，是對畫畫的無限熱愛！

1.2 隨便畫幾筆

· 點點

幾個點點組成了刪節號。

還有點像螞蟻排隊呢。

點點可以畫什麼？

西瓜籽

珍珠奶茶裡的 "珍珠"

手鏈串珠

燒餅上的芝麻粒

羊屎蛋也是點點呢！

圓圓的，像仙丹……

· 線條

直線

直線在繪畫中的應用很廣泛，要好好練習喔。可以借助直尺來畫。

直線可以畫什麼？

梯子

真高呀。

電線桿

樓房

用直線畫立方體盒子。

咦？盒子裡好像有東西？

- **線條**

弧線

相對於直線來說，弧線比較
"溫柔"。圓潤的弧線很容
易畫出可愛的圖案。

弧線可以畫什麼？

波浪

草叢

雲朵　　　　彩虹　　　　綿羊　　　裙子花邊

用弧線可以畫出飄浮的氣體。

比如這種……

不是吧！
這都能應用？

· 線條

鋸齒線

鋸齒尖尖的，被扎到有點痛呀。

鋸齒線可以畫什麼？

閃電

雜草

山峰

葉子

榴槤

鱷魚的牙齒和背鰭

鋸子

我的頭髮也是鋸齒形。

我拍手的聲響也是。

還有太陽光也是。

1.3 畫下簡單的形狀

· 規則的形狀

圓形和方形

圓形和方形很常見，在畫畫中的應用非常廣泛。

圓形的應用

西瓜

丸子

葡萄

游泳圈

方形的應用

禮物盒

書本

電視機

冰箱

用圓形和方形畫個小火車。

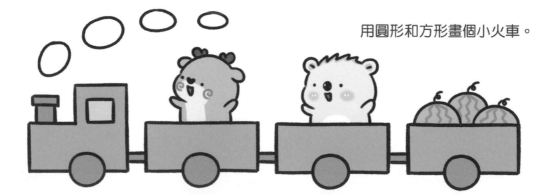

· 規則的形狀

三角形和梯形

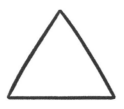

三角形和梯形看起來很"嚴肅",但其實也能畫出很多可愛的圖案。

三角形的應用

冰淇淋

三角蛋糕

酒杯

帳篷

梯形的應用

花盆

馬克杯

檯燈

火山

魷魚出沒

畫一隻魷魚游啊游。

- **其他形狀**

除了常見的形狀外，還有許多其他的形狀。

其他形狀在簡筆畫中的應用

游泳池裡有好多不同的形狀。

用這些形狀來畫可愛的畫吧！

1.4 基礎小技法

· **描線的方法**

注意，用鉛筆畫草稿時，下筆要輕，這樣有助於後續描線。

如果能省略草稿部分，直接跟著步驟一起畫，更是一級棒啦。

切記描線不要太用力！放鬆手腕反而能畫出完美線條。

我總是描不準！

不必過分追求和草稿完全重合，偏一點點也沒關係。

· 上色技巧

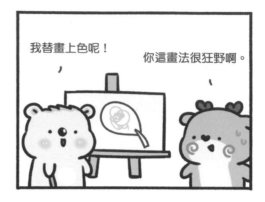

其實我們在上色的時候，可以先沿著線條把圖案邊框塗好。

塗完邊框之後，可以用平塗的方式填滿顏色，這樣既不會塗到邊框之外，顏色也會均勻很多。

漸變色這樣畫！

淺紅色打底　　　　　　　　紅色疊加

注意：疊加的下筆力度要從左向右逐漸減弱。

· 配色小心機

單色搭配

用同一種顏色的不同明暗度或飽和度來配色，可以使畫面統一，突顯主題色。

鄰近色搭配

色相環上相鄰的顏色就是鄰近色。鄰近色的色相彼此相近，色調搭配和諧，對比適中。

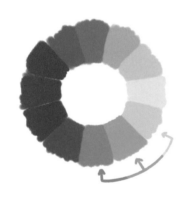

對比色搭配

對比色是指色相環上相對的顏色。這種顏色搭配方法可以使畫面富有活力，是很有個性的配色方法。

小肉，你衣服搭配得很亮眼呀！

那當然！我用了對比色搭配的方法呢！

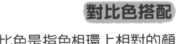

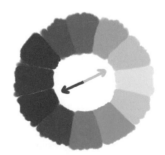

自然萬物

2.1 可愛的動物們

· 小貓小狗

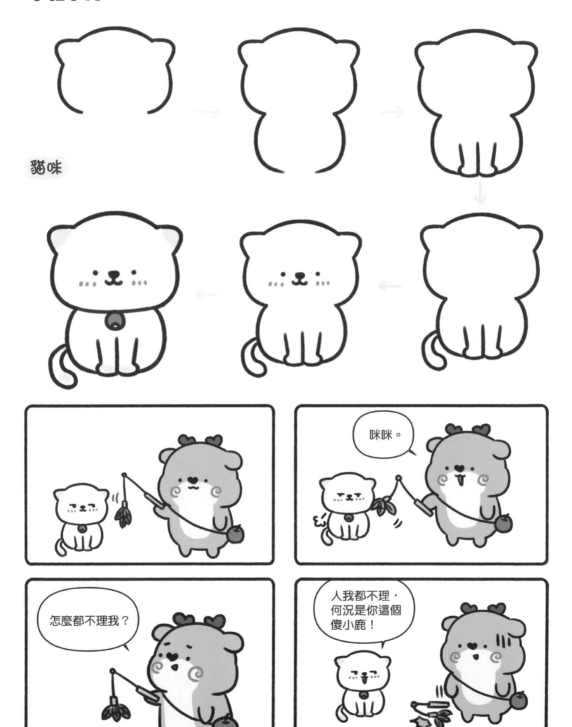

貓咪

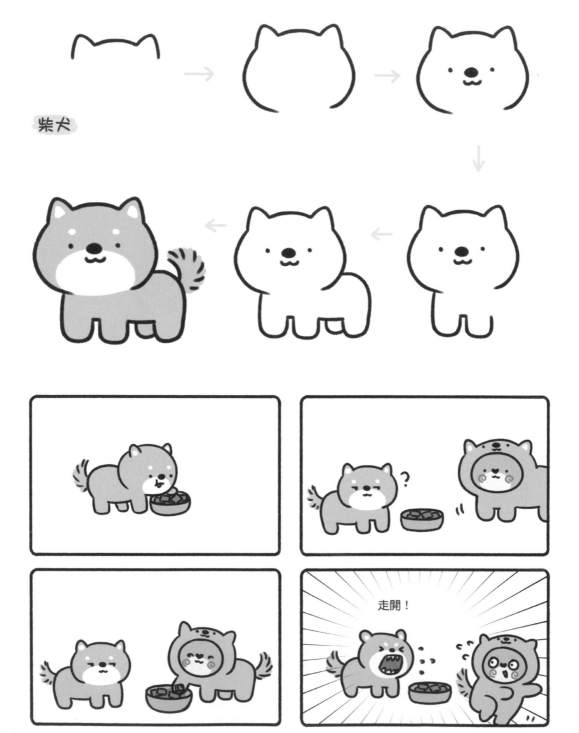

柴犬

走開！

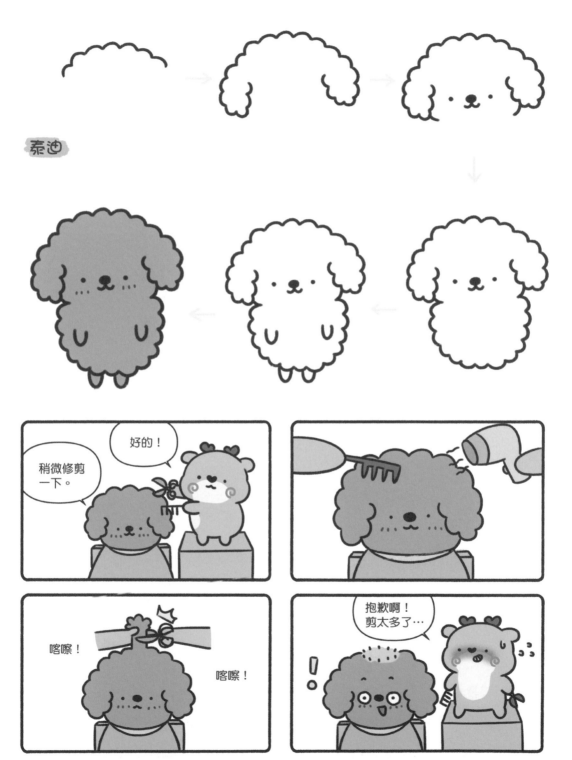

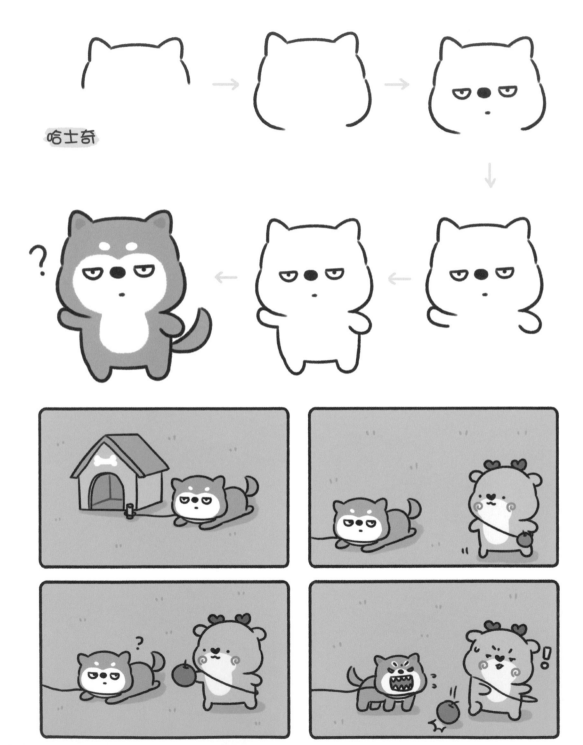

哈士奇

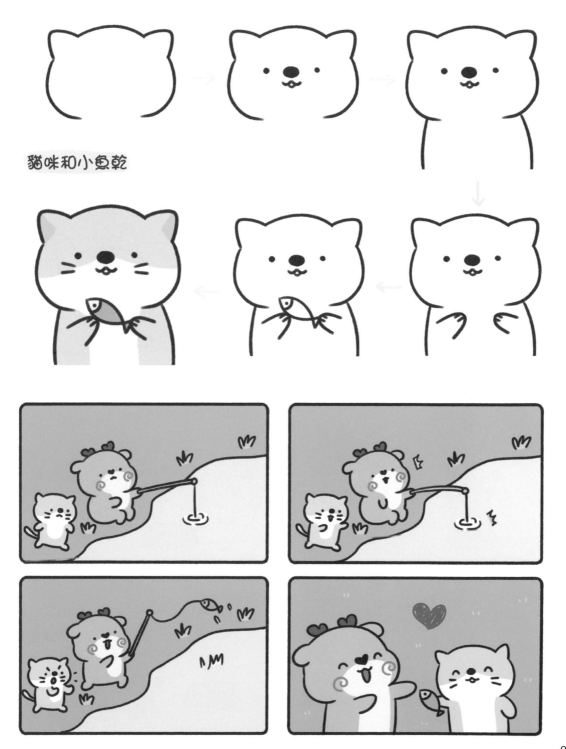

貓咪和小魚乾

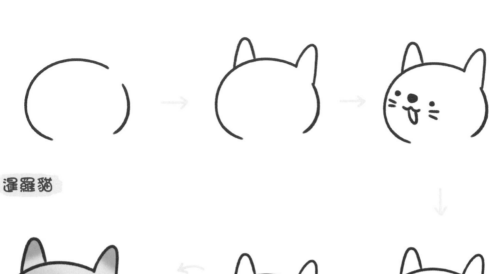

暹羅貓

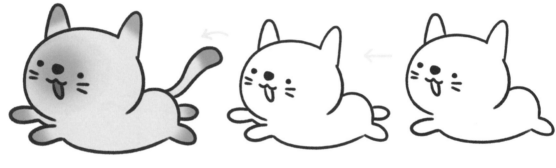

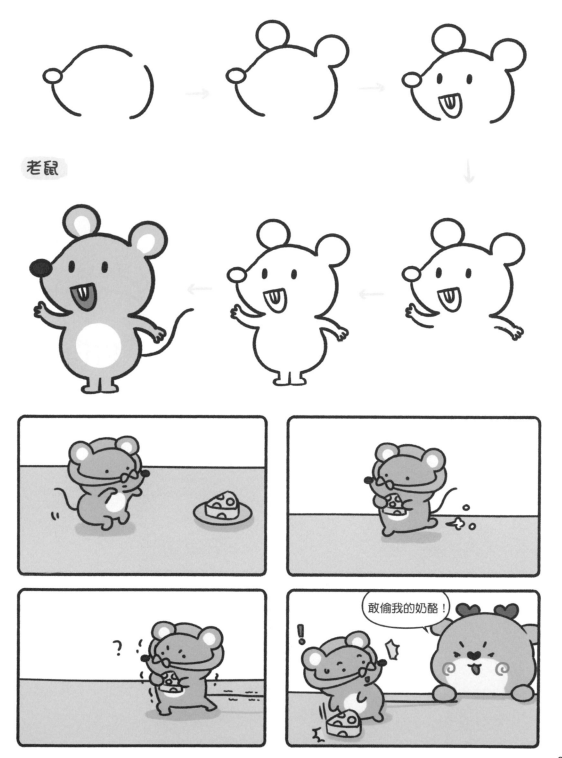

老鼠

敢偷我的奶酪！

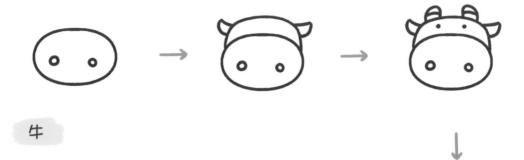

牛

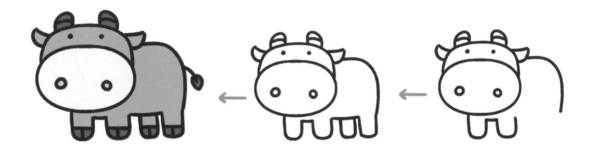

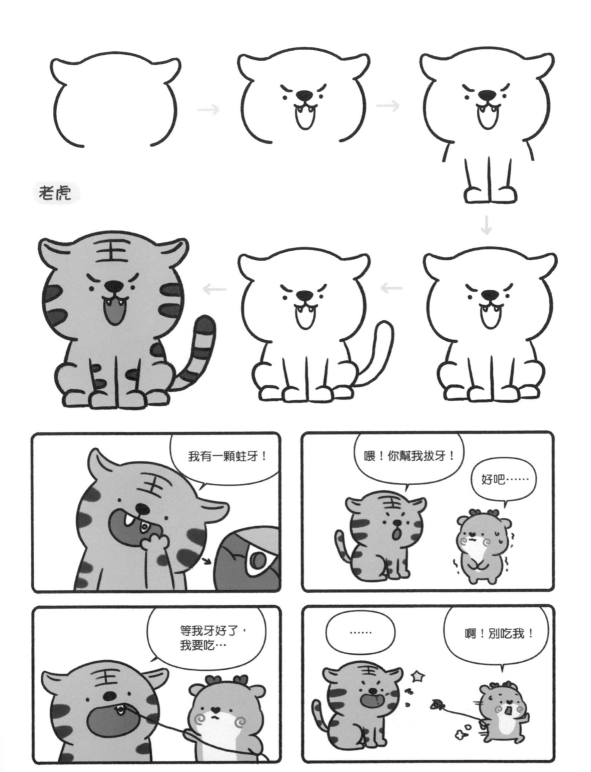

老虎

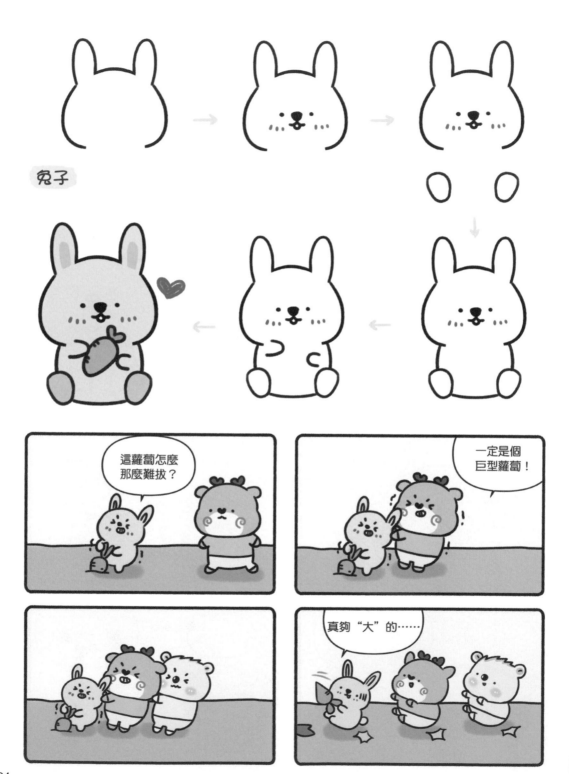

兔子

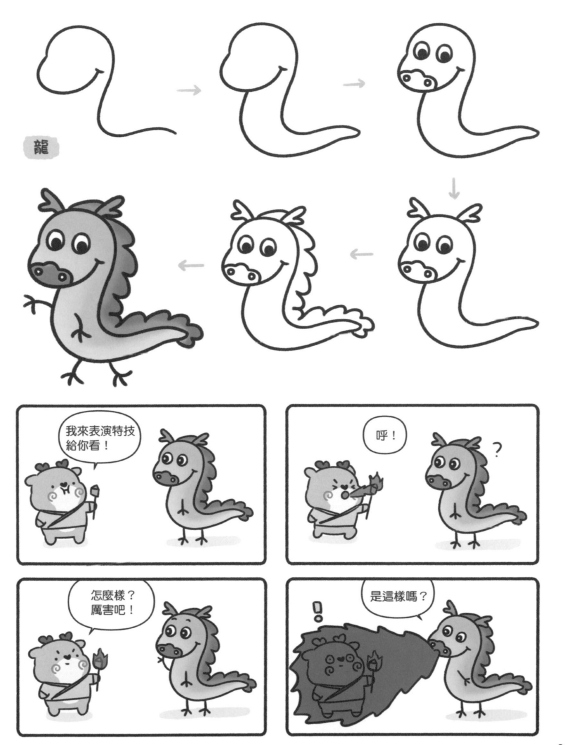

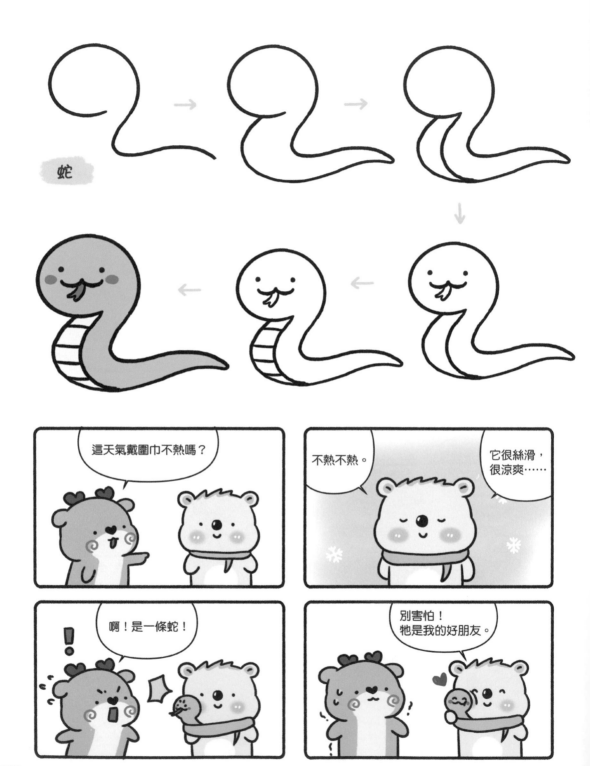

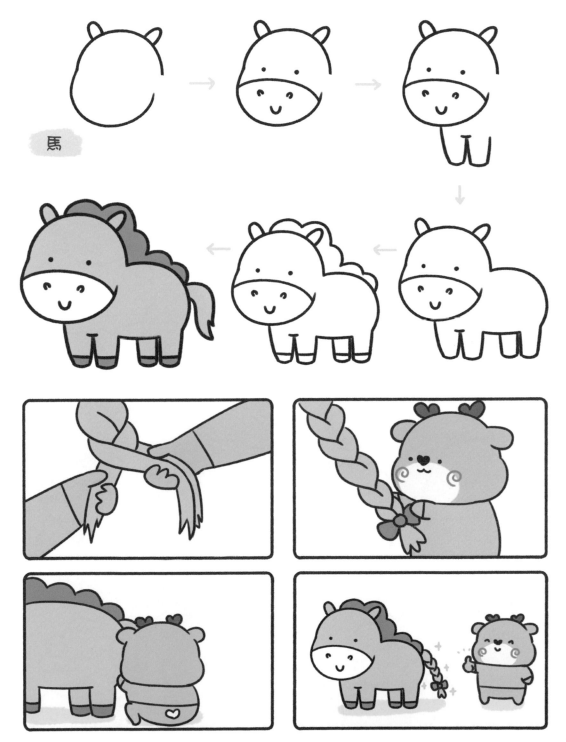

馬

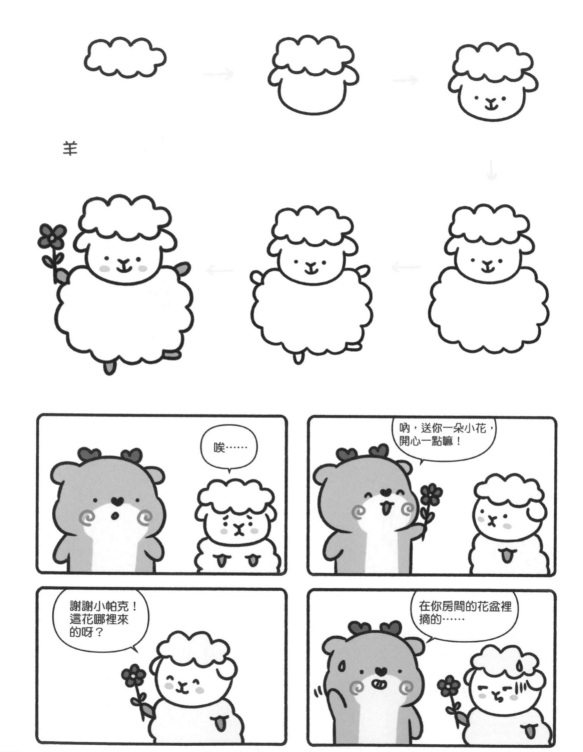

羊

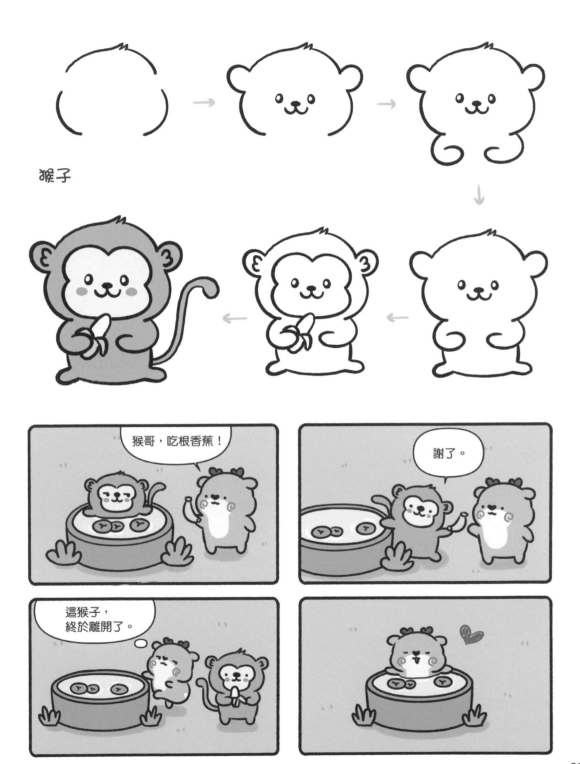

猴子

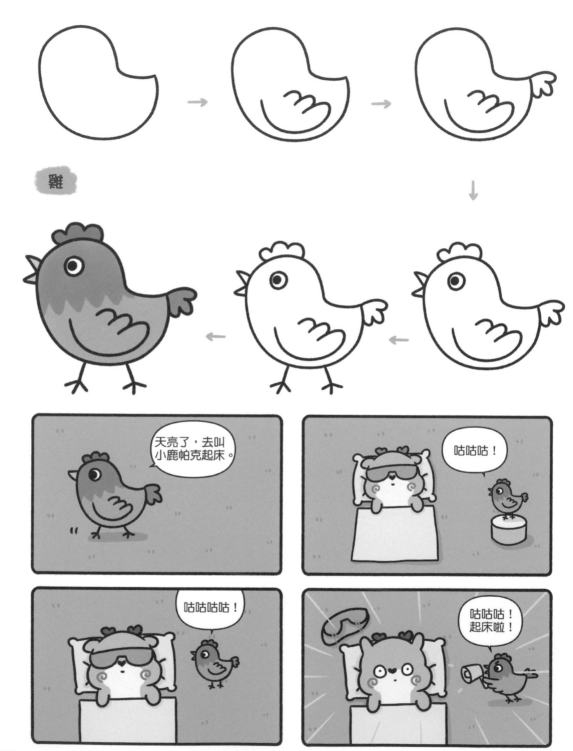

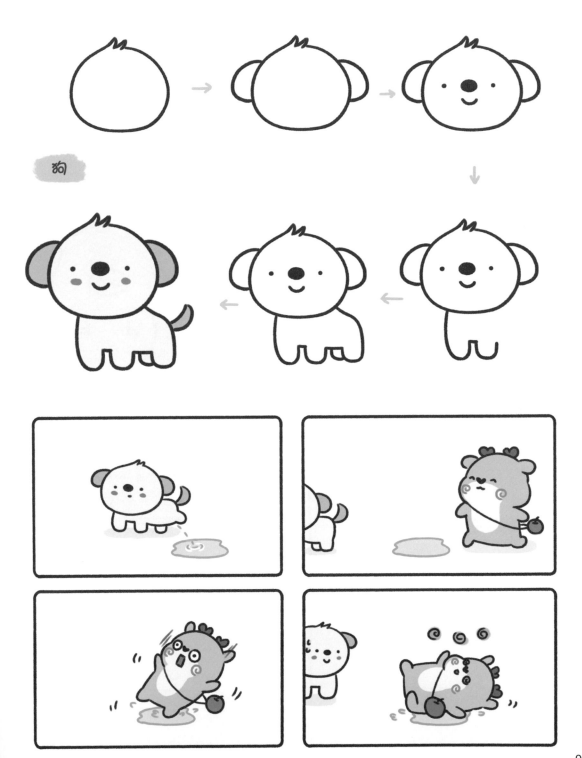

狗

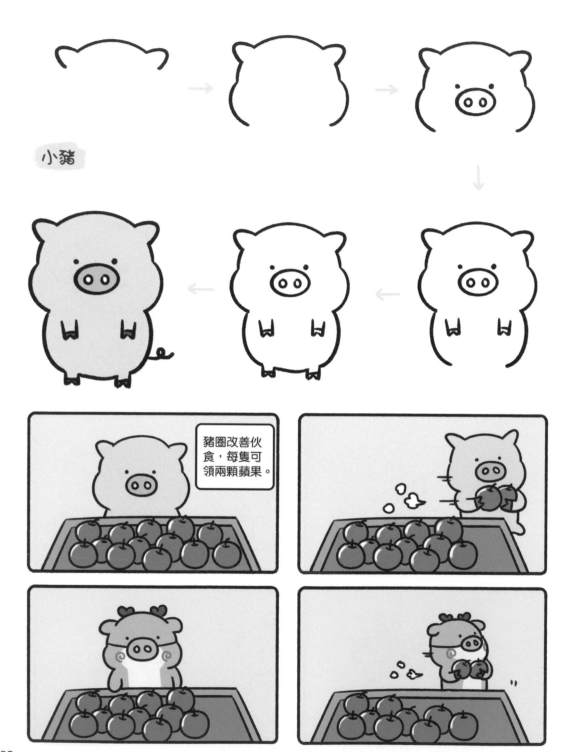

小豬

豬圈改善伙食，每隻可領兩顆蘋果。

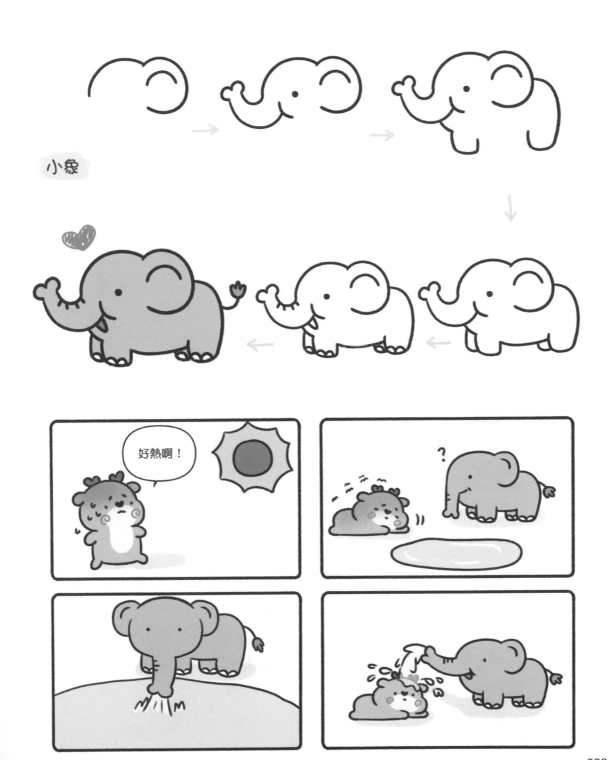

小象

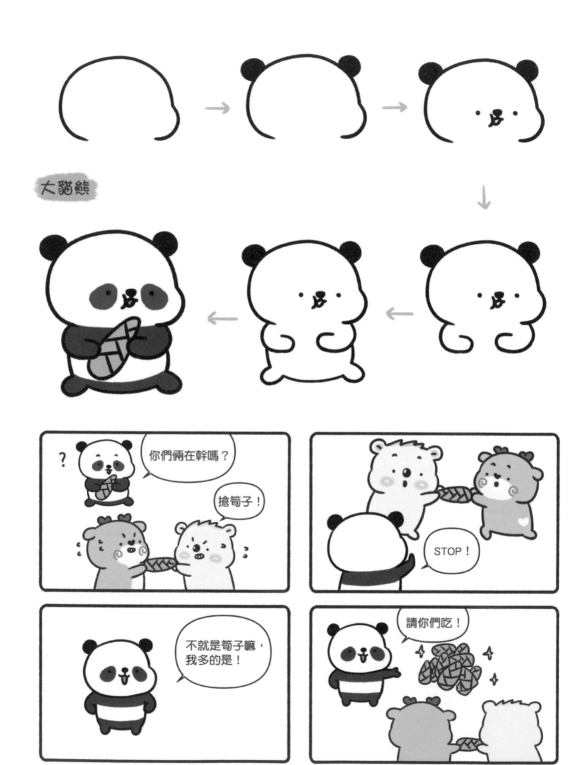

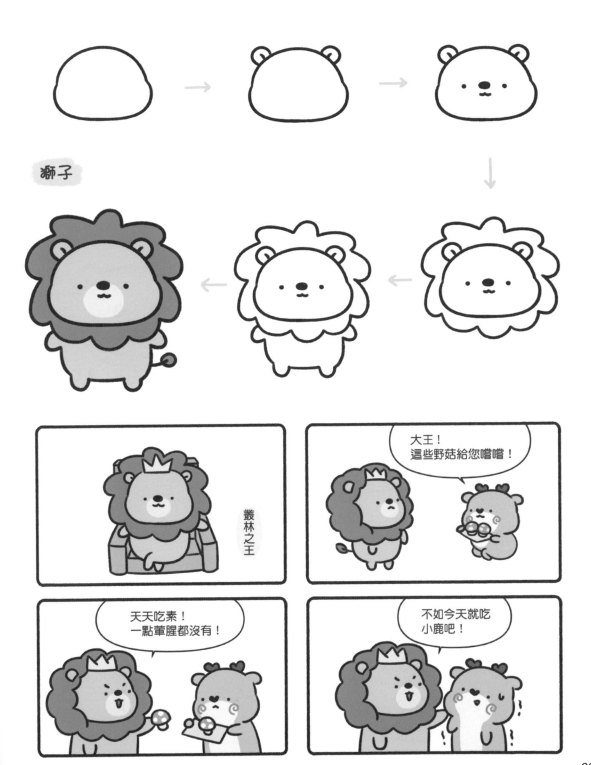

獅子

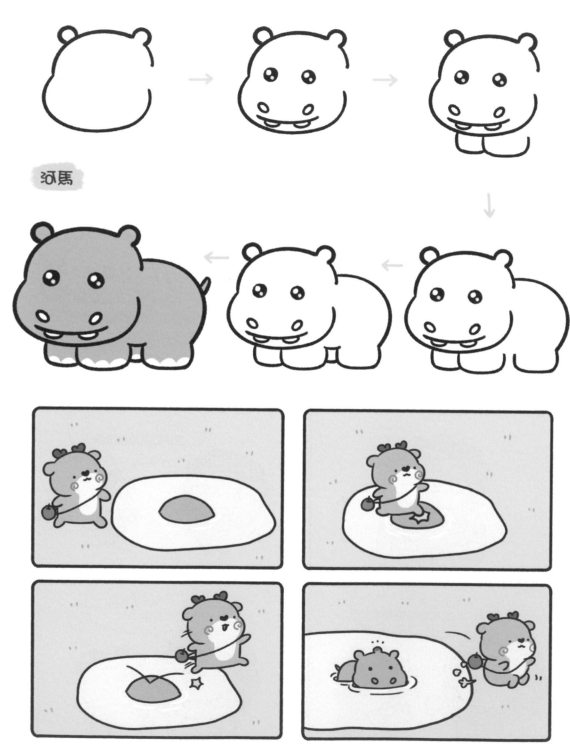

河馬

花豹

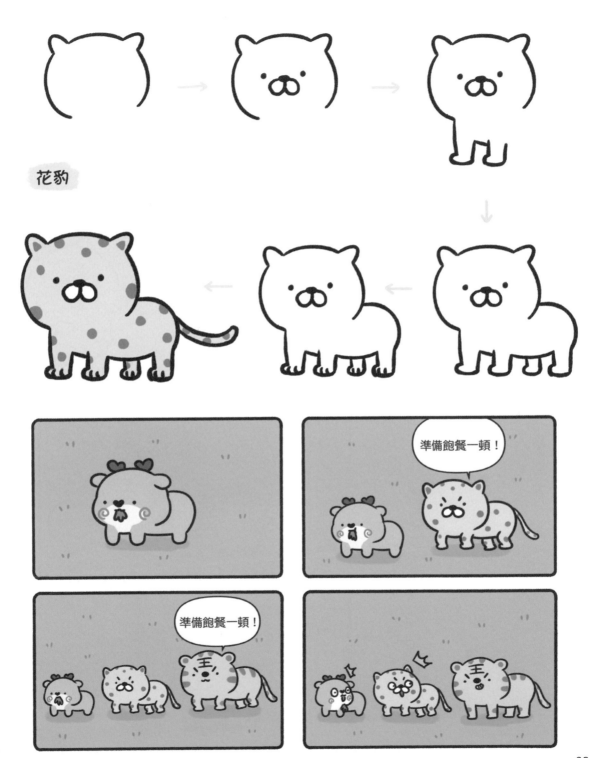

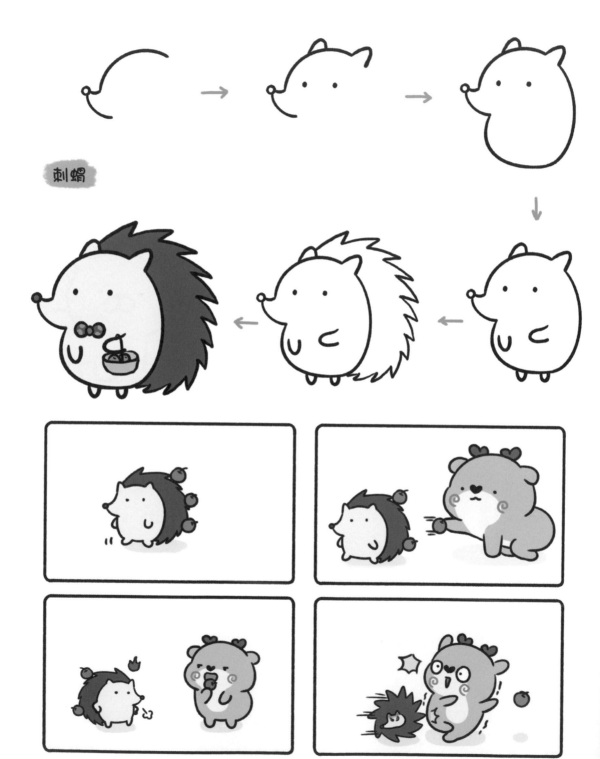

刺蝟

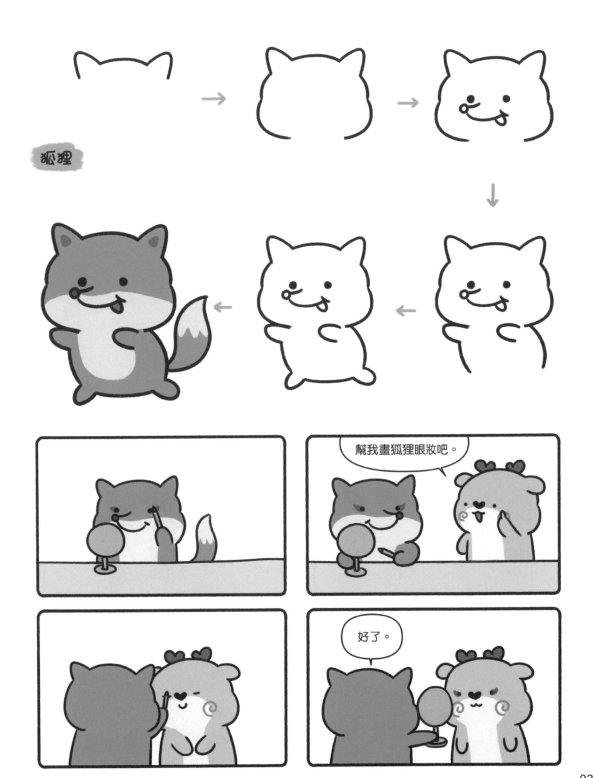

狐狸

幫我畫狐狸眼妝吧。

好了。

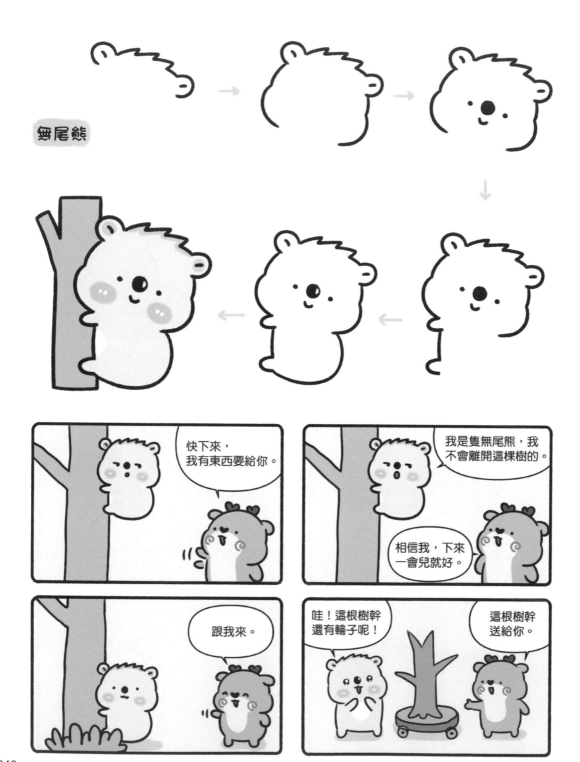

無尾熊

快下來，
我有東西要給你。

我是隻無尾熊，我
不會離開這棵樹的。

相信我，下來
一會兒就好。

跟我來。

哇！這根樹幹
還有輪子呢！

這根樹幹
送給你。

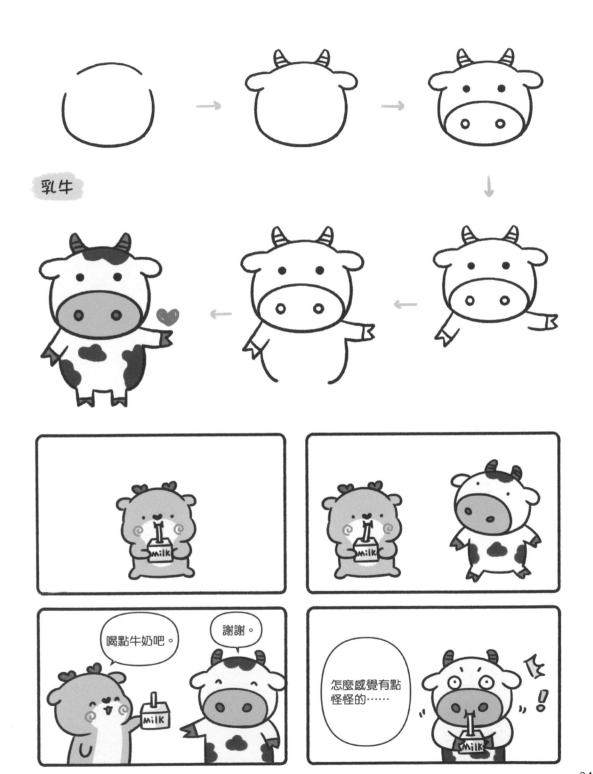

乳牛

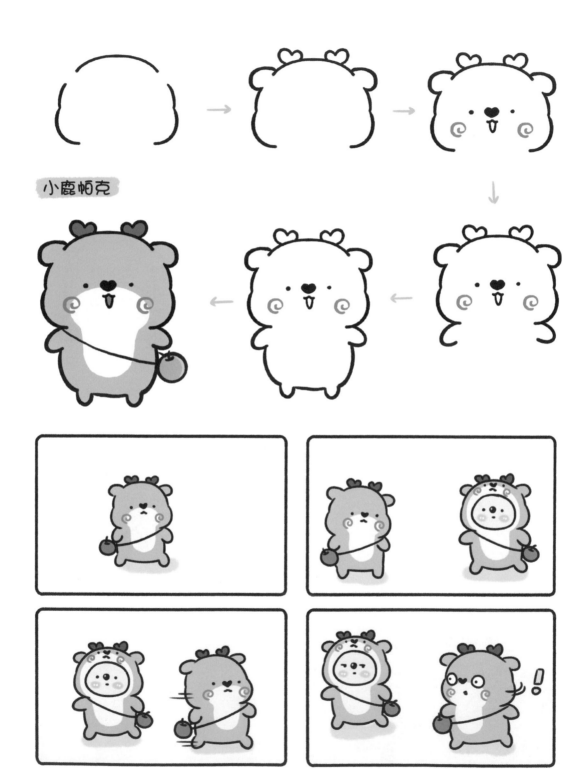

小鹿帕克

· 有趣的動物園

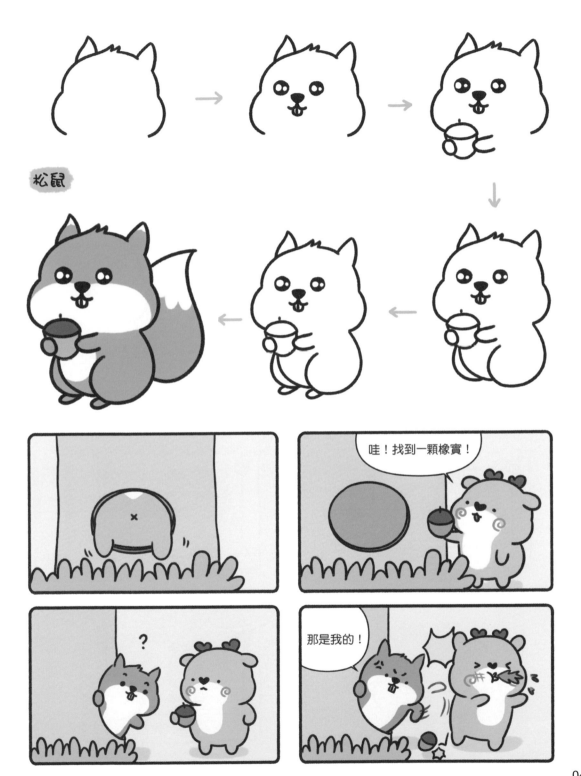

松鼠

哇！找到一顆橡實！

？

那是我的！

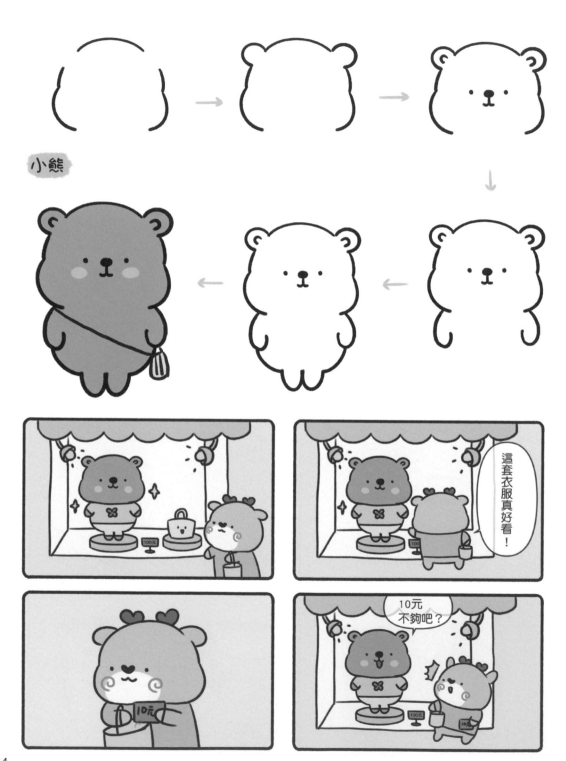

小熊

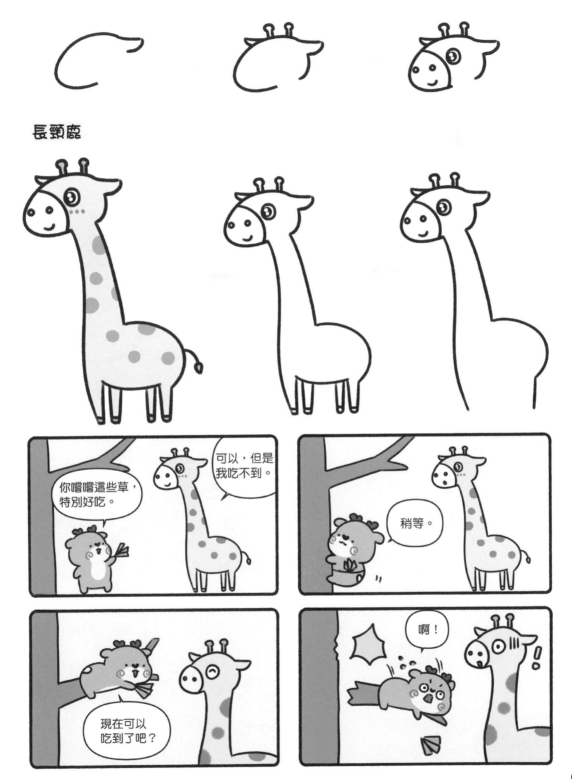

長頸鹿

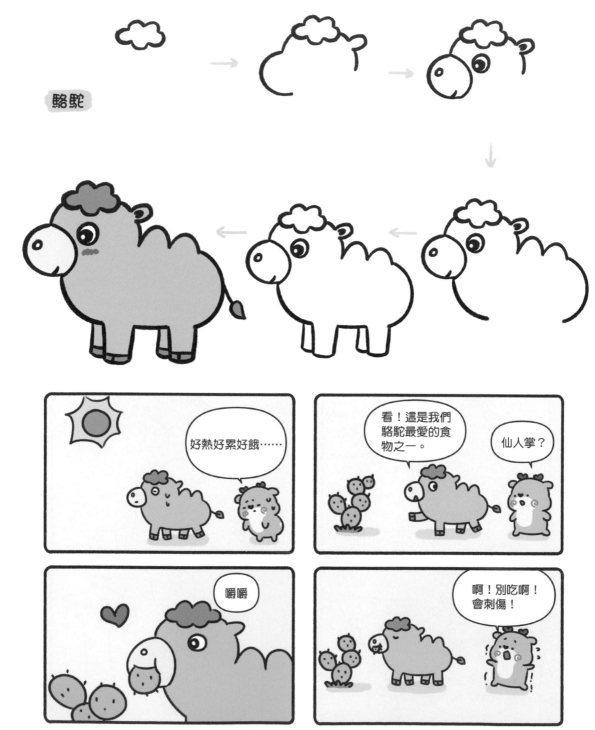

駱駝

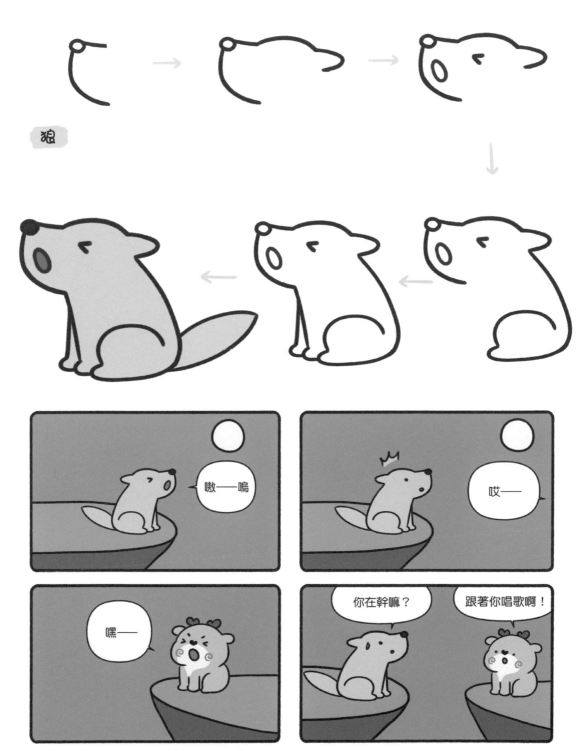

孔雀

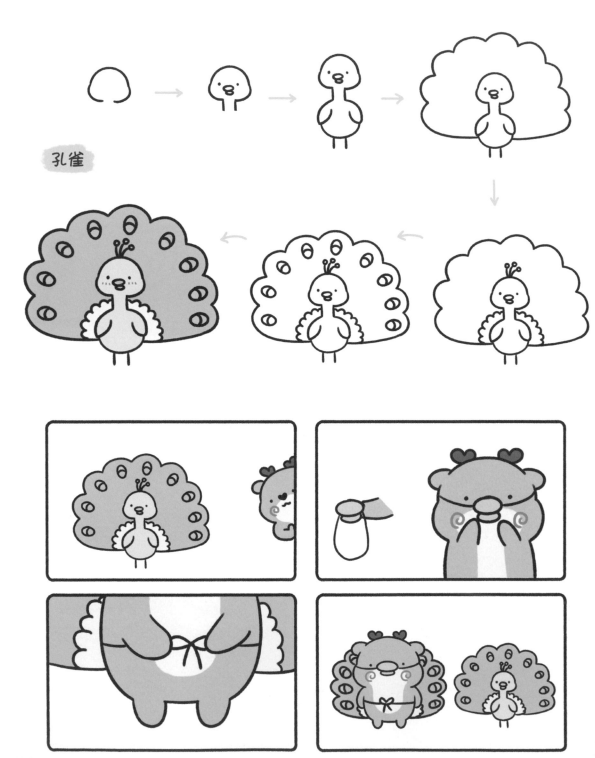

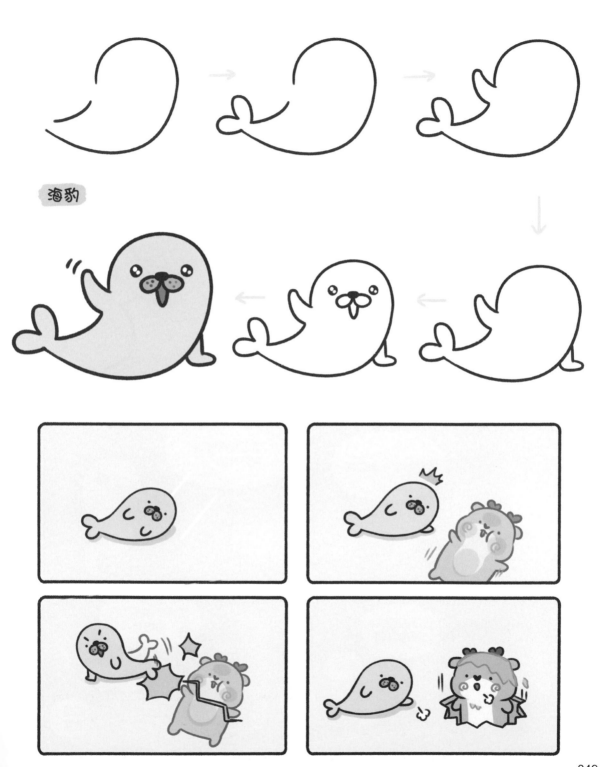

海豹

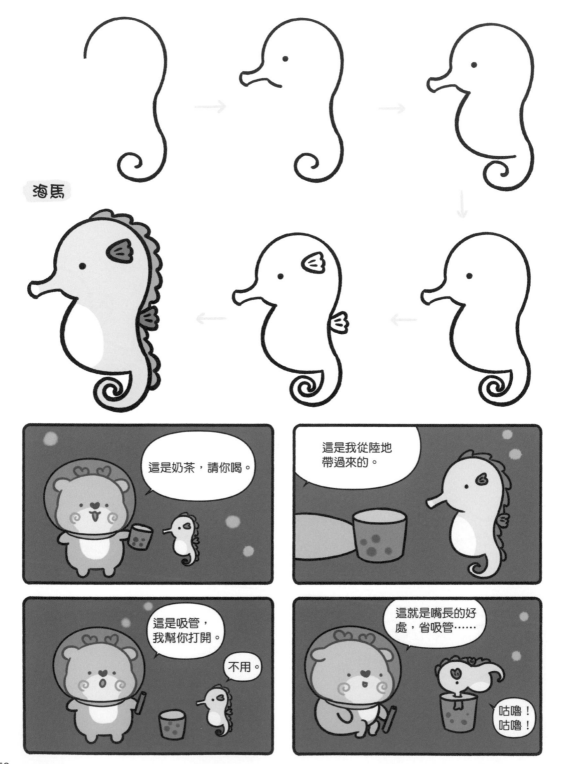

海馬

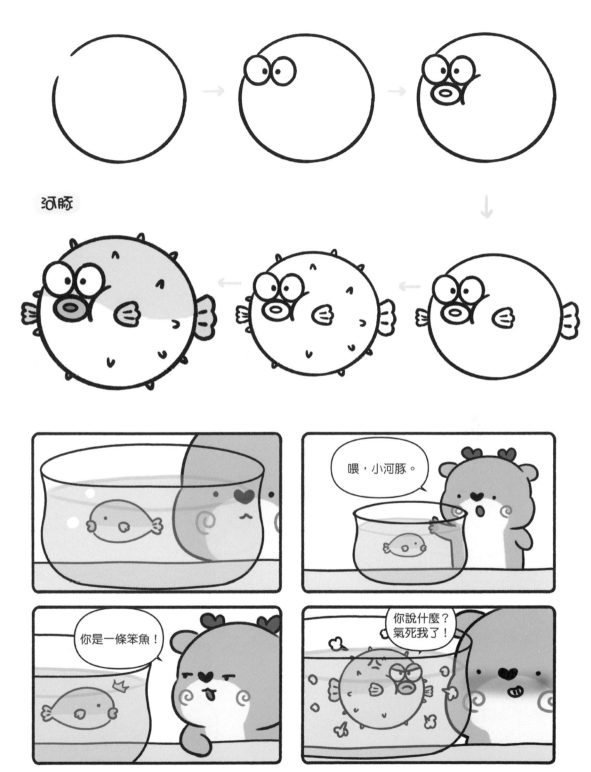

河豚

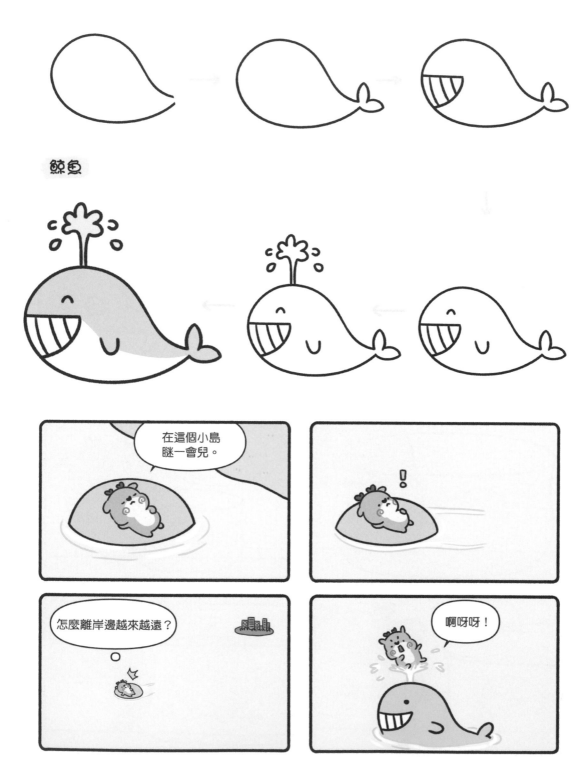

鯨魚

螃蟹

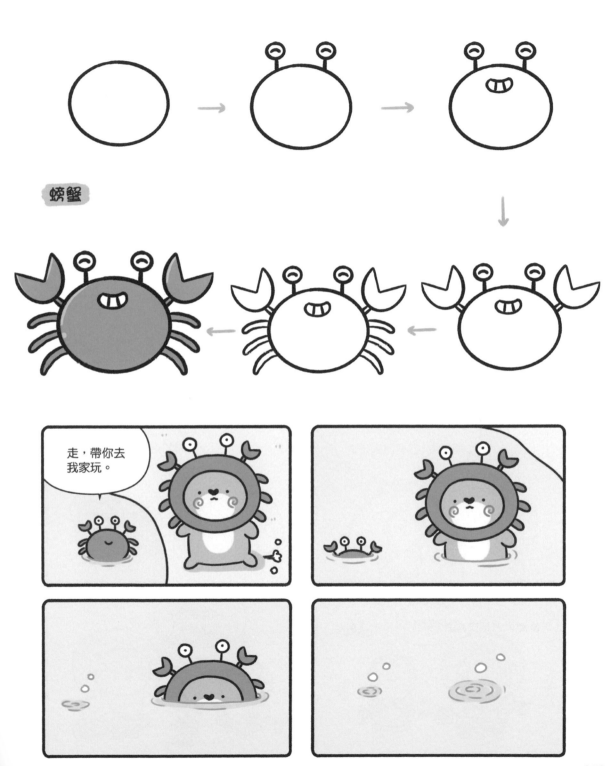

走，帶你去
我家玩。

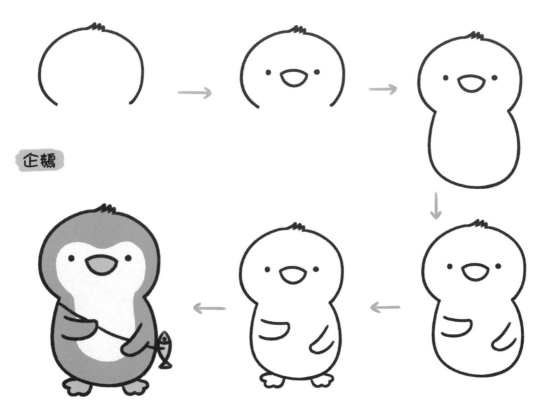

企鵝

小鹿帕克，我們出去玩吧。

開開心心去玩耍。

好餓啊！

咕嚕

咕嚕

烤點東西來吃吧。

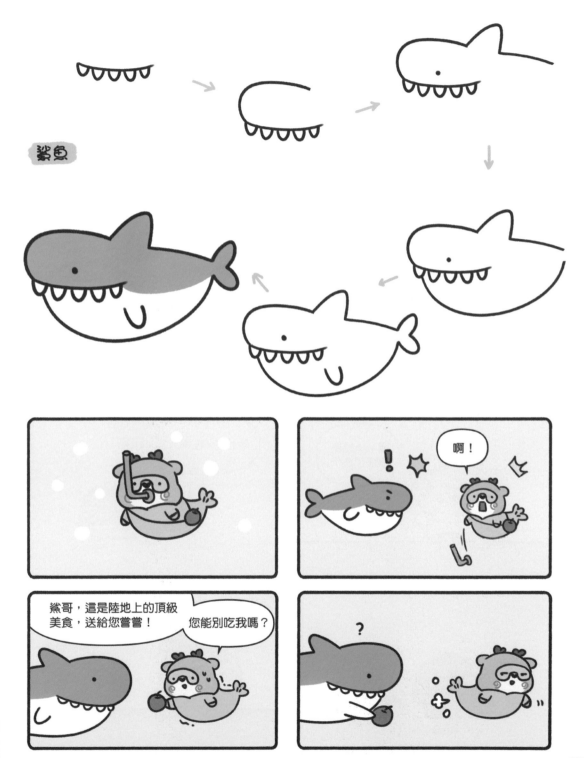

鯊哥，這是陸地上的頂級
美食，送給您嘗嘗！

您能別吃我嗎？

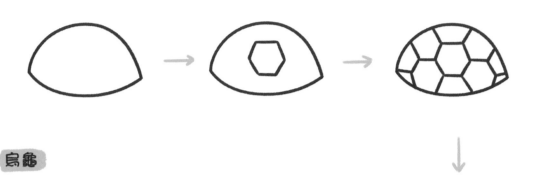

烏龜

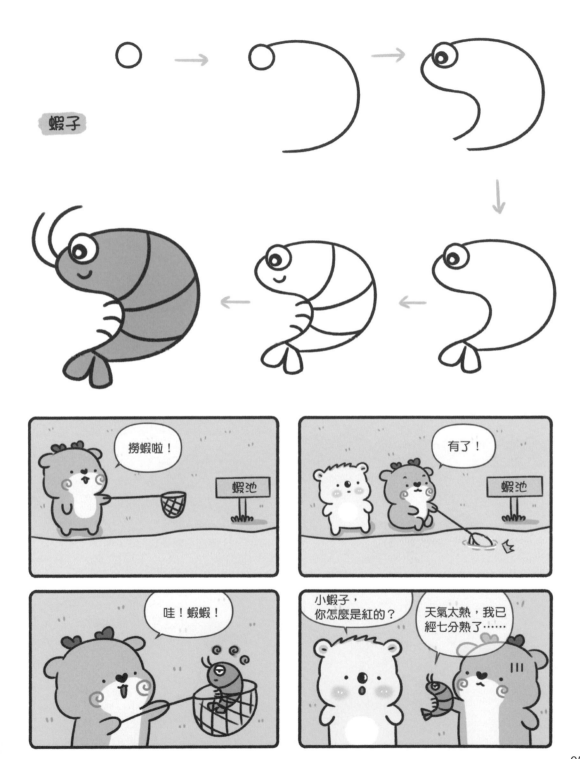

蝦子

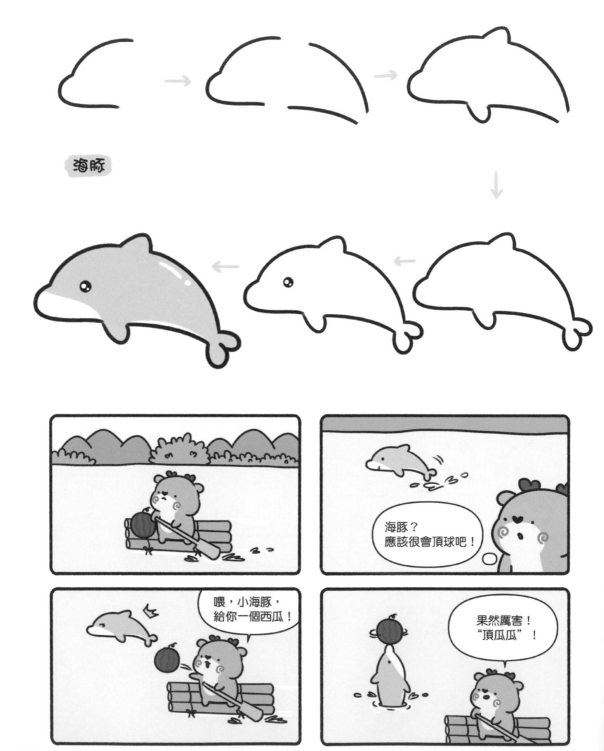

海豚

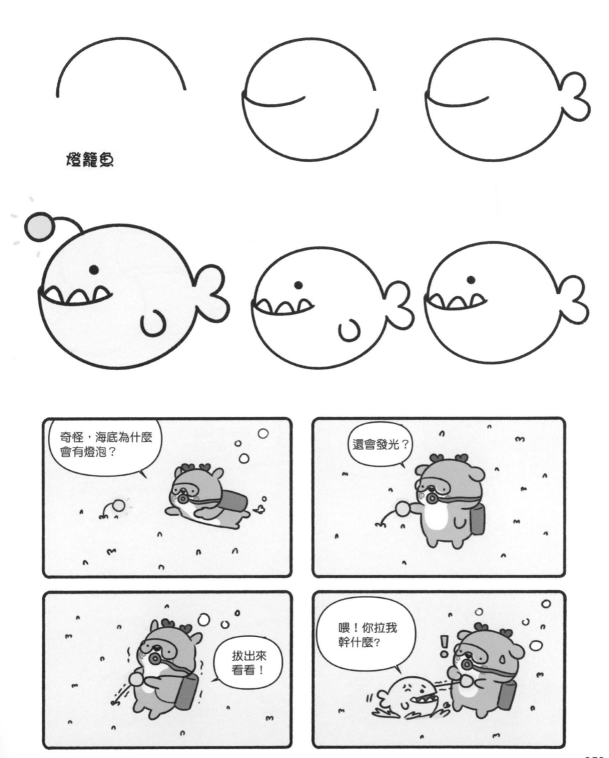

燈籠魚

- 自由自在的鳥兒

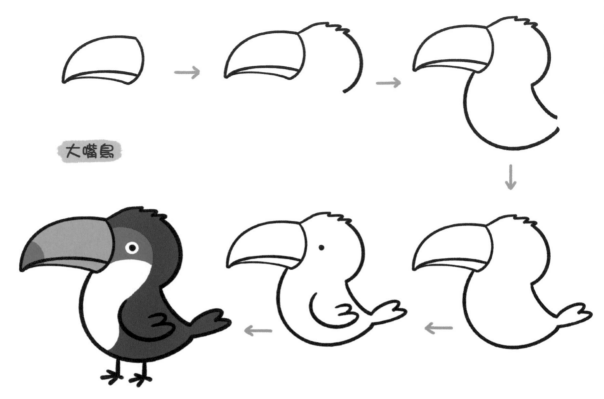

大嘴鳥

這塊地真難挖!

原來是鋤頭
太老舊了呀。

嘎嘎!

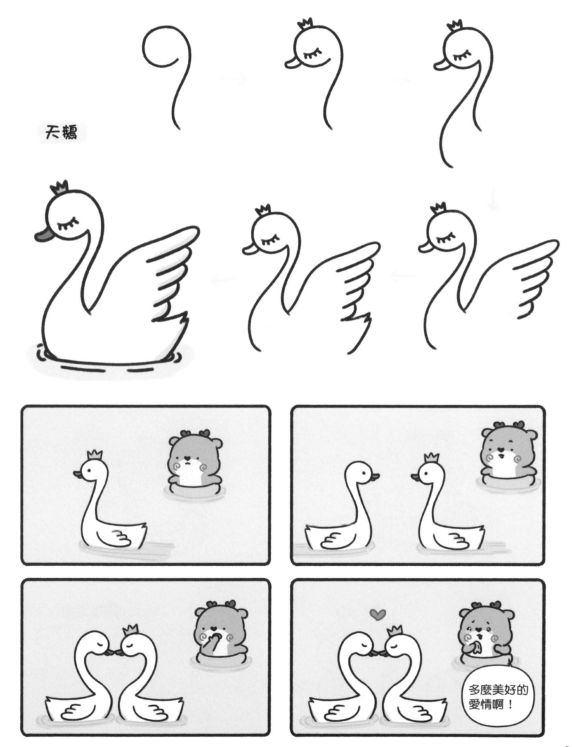

天鵝

多麼美好的
愛情啊！

小鴨子

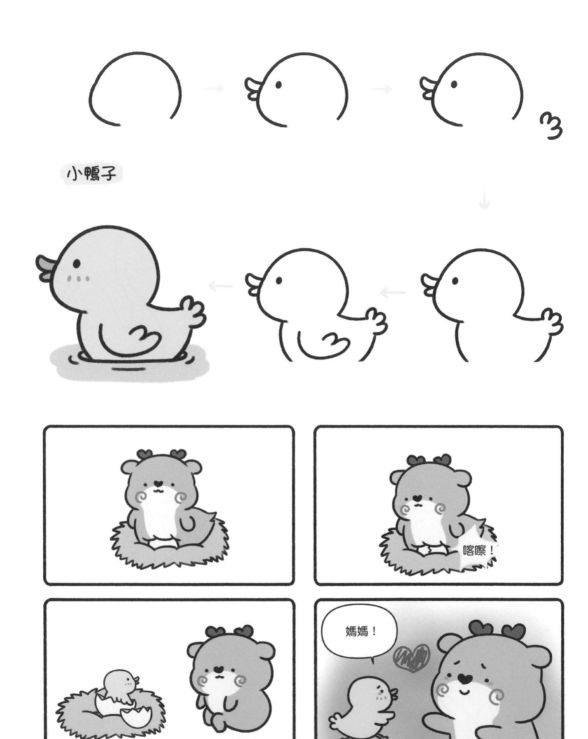

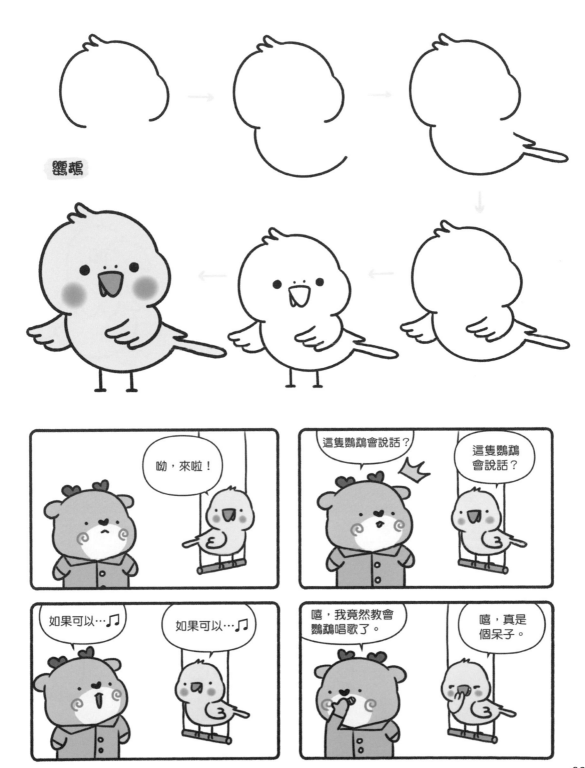

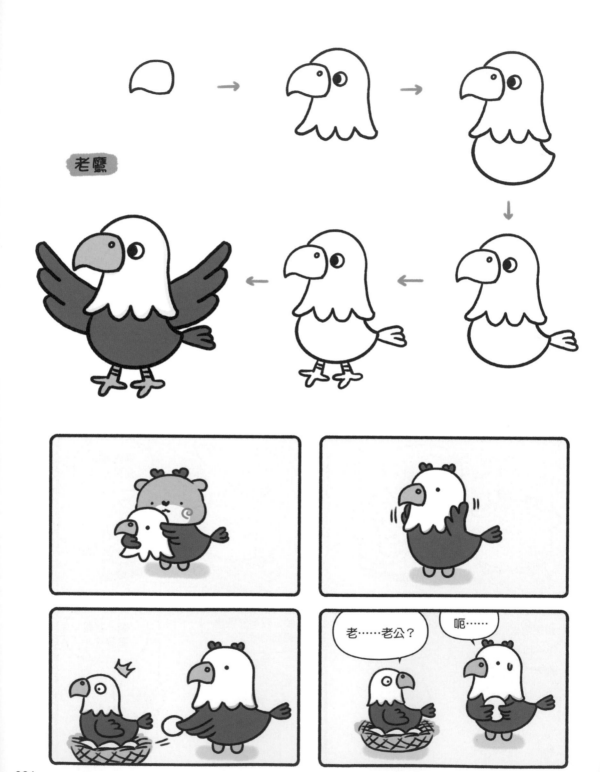

老鷹

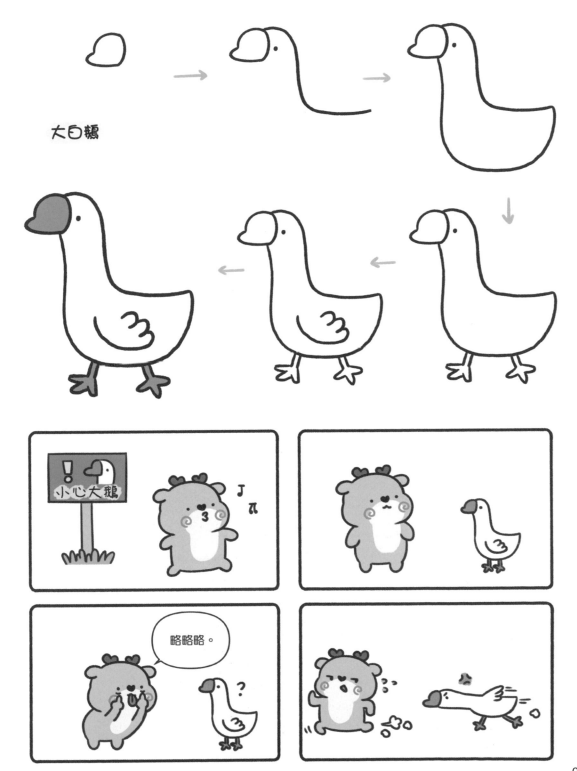

大白鵝

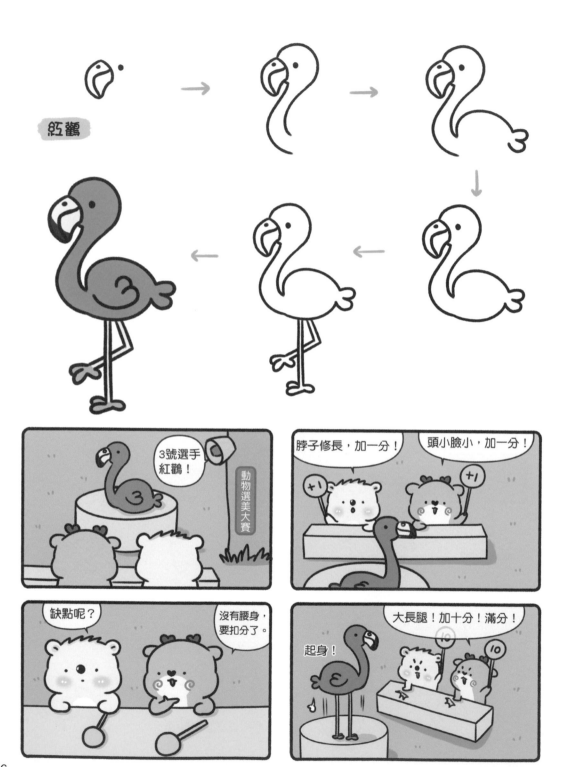

小蜜蜂

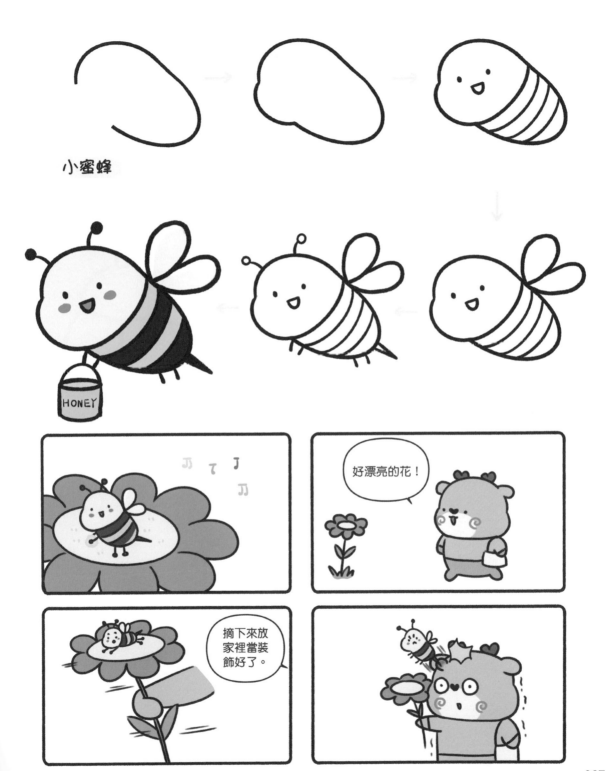

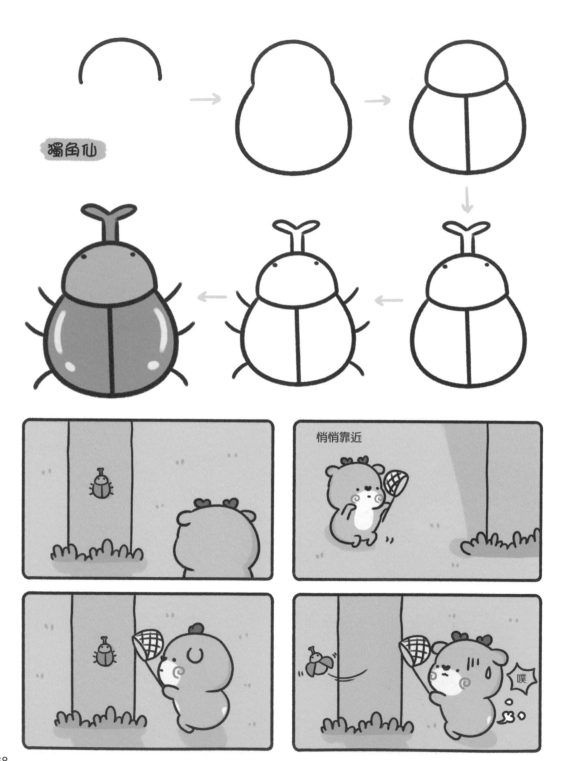

獨角仙

悄悄靠近

噗

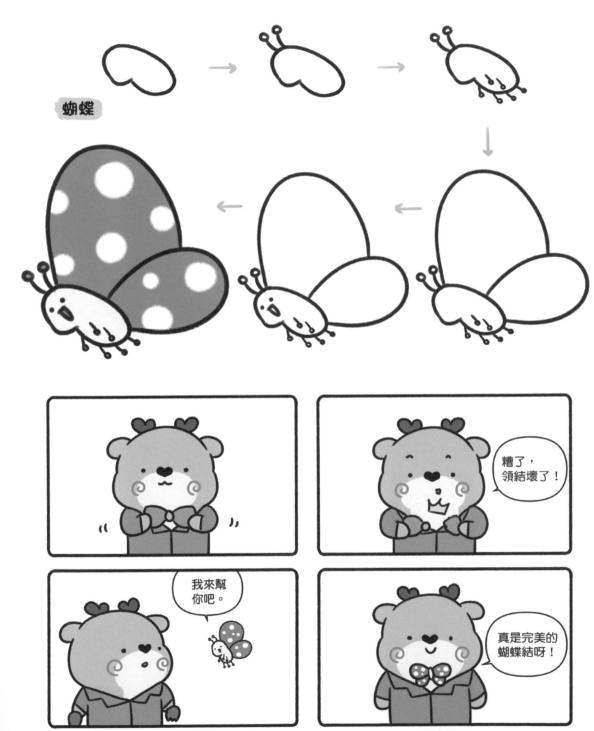

蝴蝶

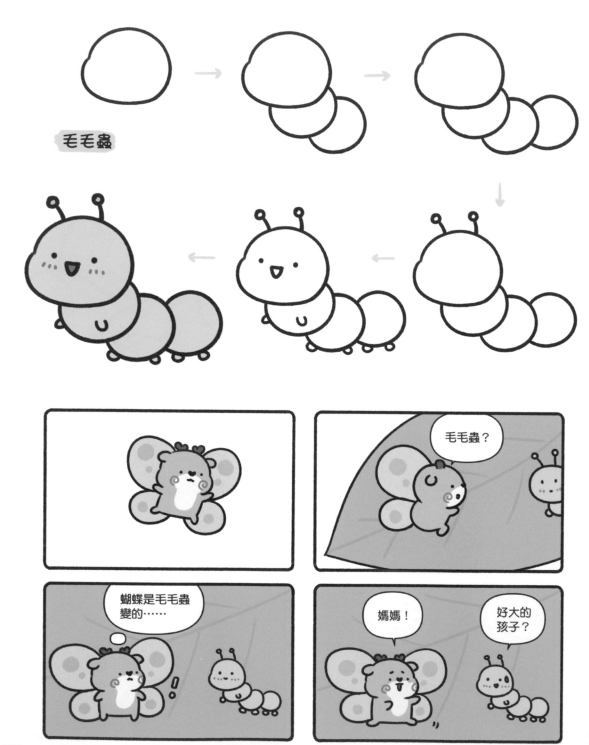

毛毛蟲

毛毛蟲？

蝴蝶是毛毛蟲
變的……

媽媽！

好大的
孩子？

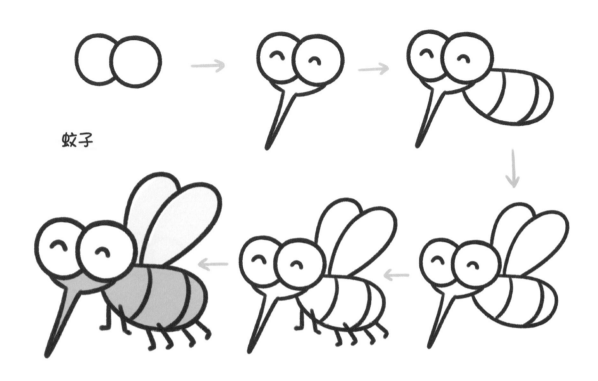

蚊子

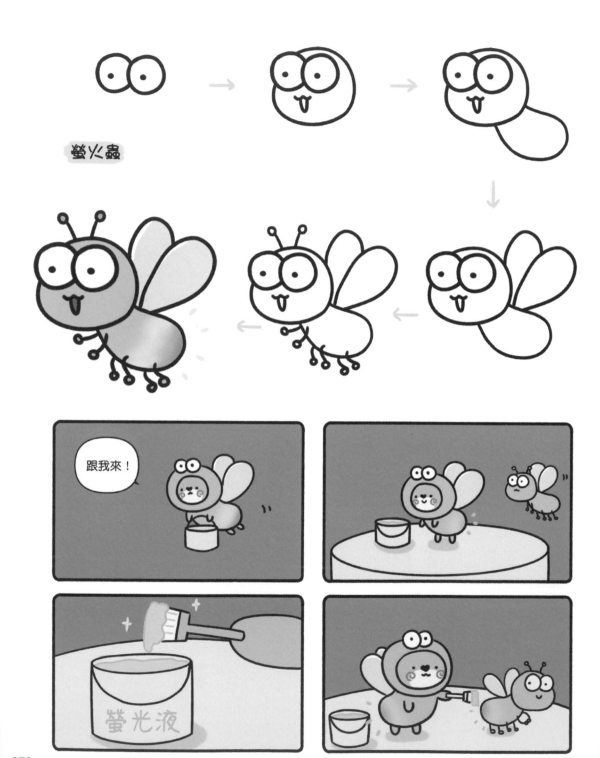

螢火蟲

跟我來！

螢光液

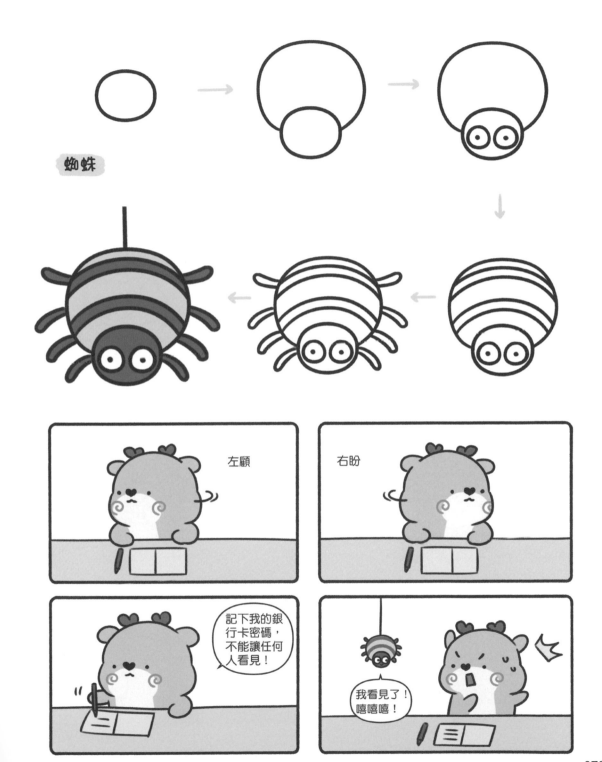

蜘蛛

左顧

右盼

記下我的銀
行卡密碼,
不能讓任何
人看見!

我看見了!
嘻嘻嘻!

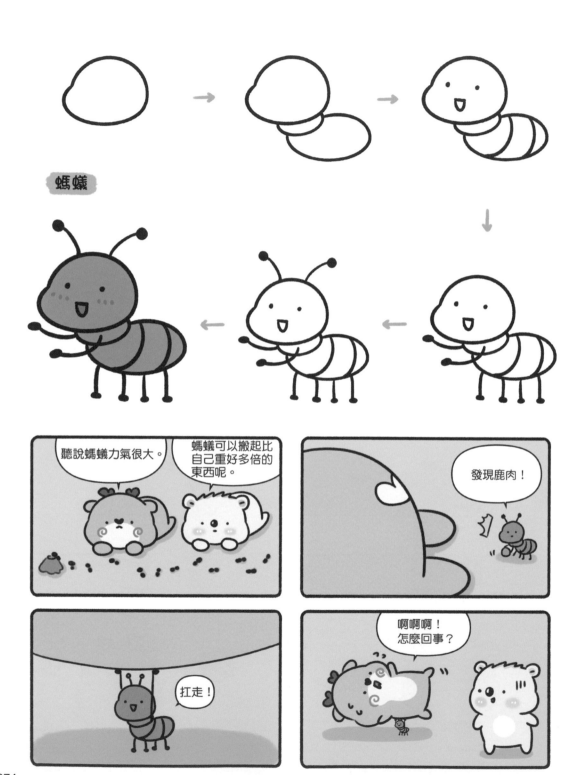

�1

2.2 生氣盎然的植物

· 盆栽綠植

仙人掌

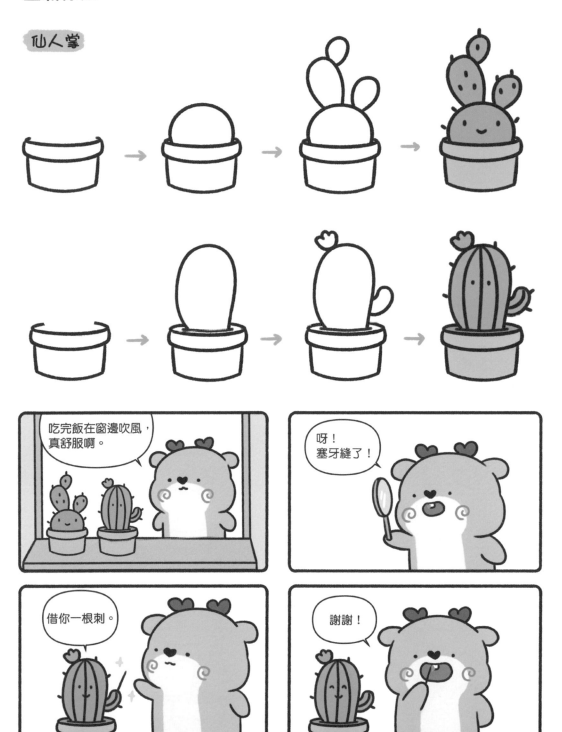

發財樹

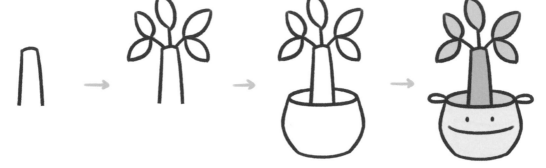

銅錢草

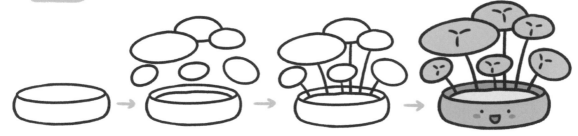

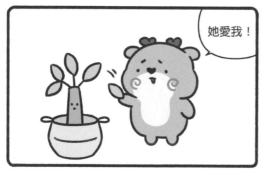

她愛我！

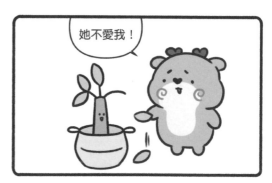

她不愛我！

她愛我……

她愛不愛你我不知道，但我都快被你拔光了！

蘆薈

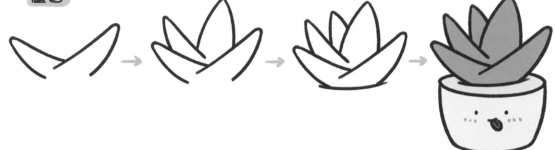

富貴竹

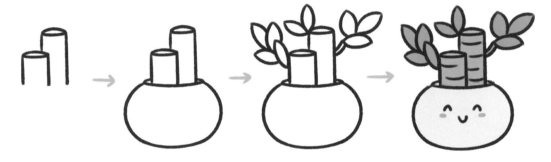

蘆薈可以美容。

蘆薈可以做菜。

蘆薈不可以！

蘆薈可以……

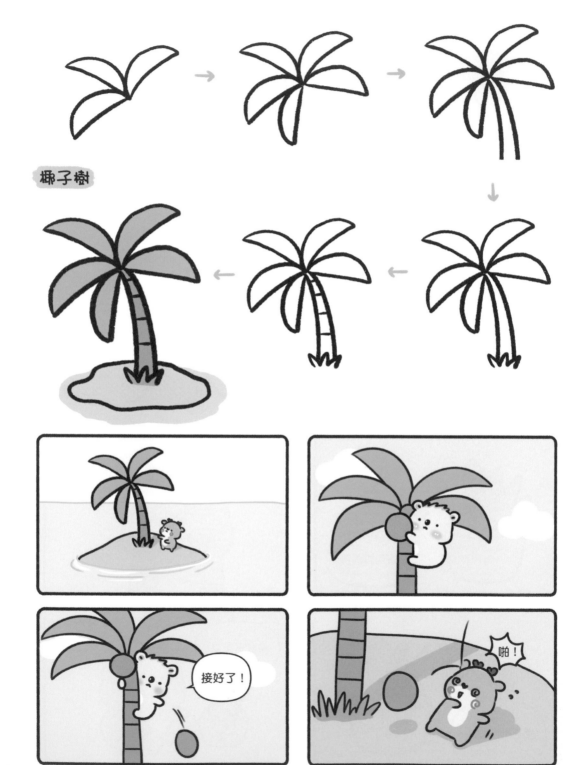

椰子樹

接好了！

啪！

蘋果樹

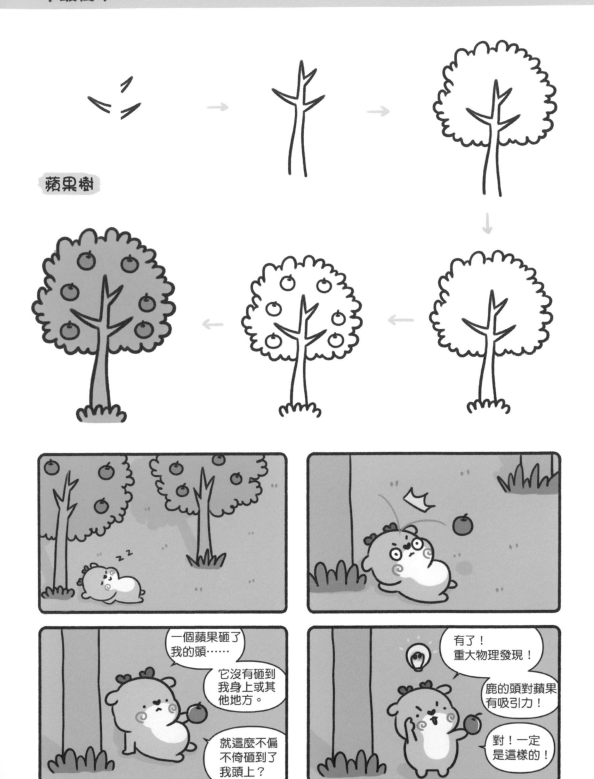

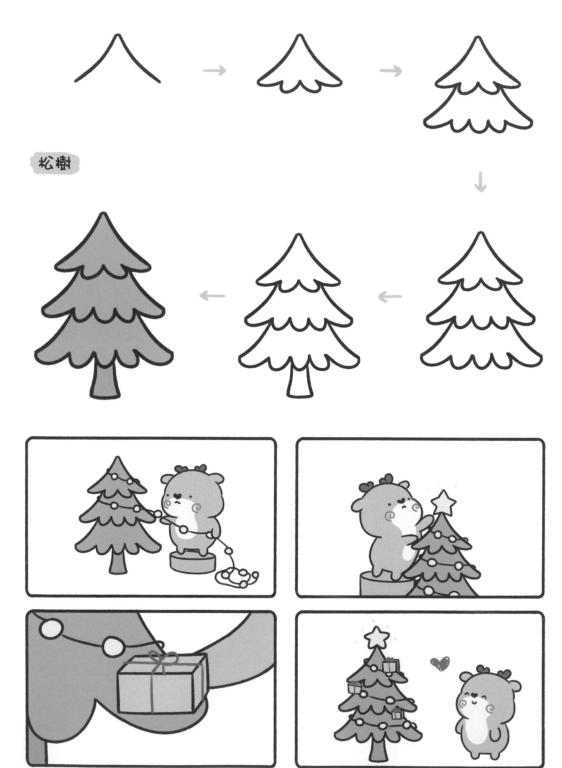

松樹

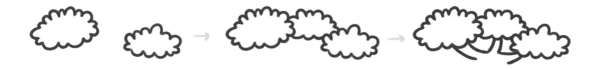

猴麵包樹

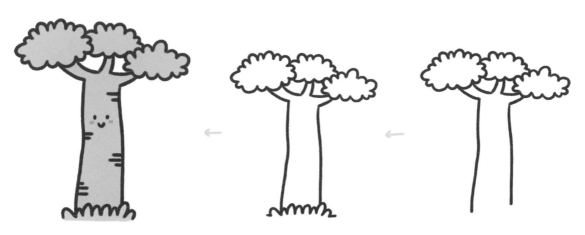

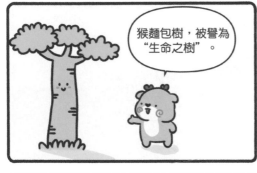

猴麵包樹，被譽為
"生命之樹"。

在樹幹鑿個小
洞，就有水可
以喝了。

猴麵包果
還可以充饑。

好偉大的樹啊，
我愛猴麵包樹！

草叢

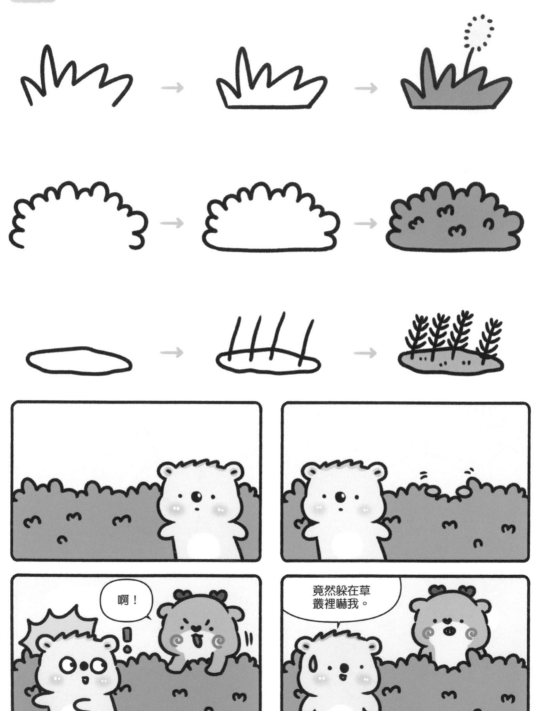

玫瑰花

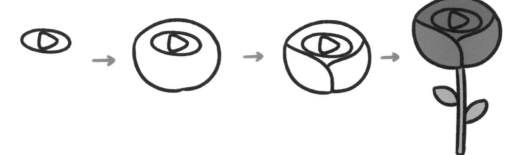

風信子

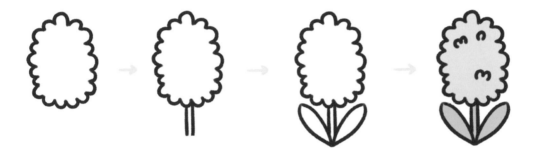

鬱金香

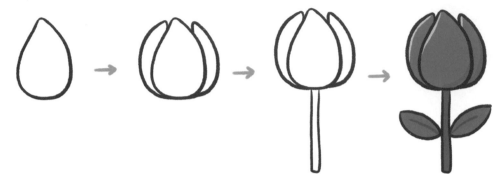

百合花

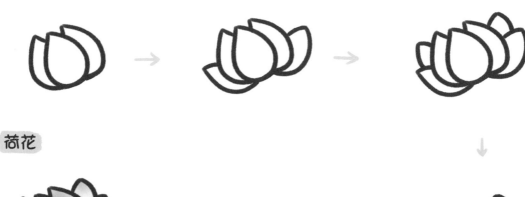

荷花

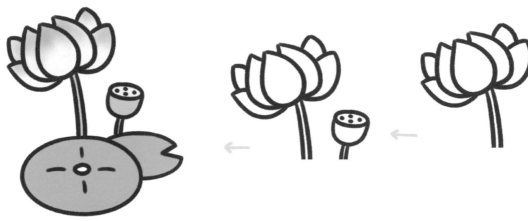

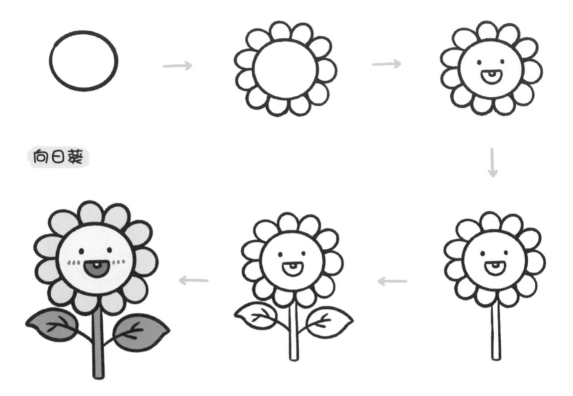

向日葵

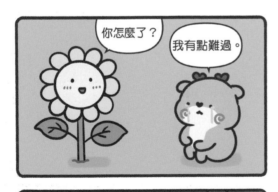

你怎麼了？

我有點難過。

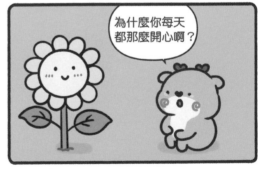

為什麼你每天都那麼開心啊？

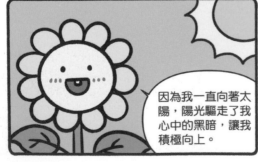

因為我一直向著太陽，陽光驅走了我心中的黑暗，讓我積極向上。

無論遇到什麼困難，只要心中有陽光，內心就不會彷徨。

我懂了。

2.3 形形色色的人

· 家人們

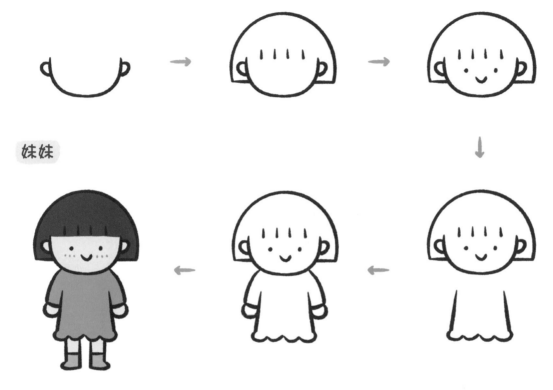

妹妹

弟弟

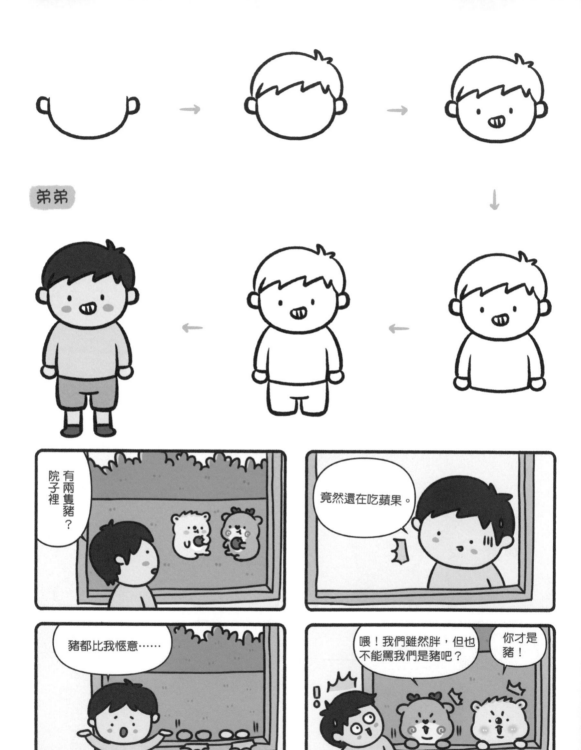

哥哥

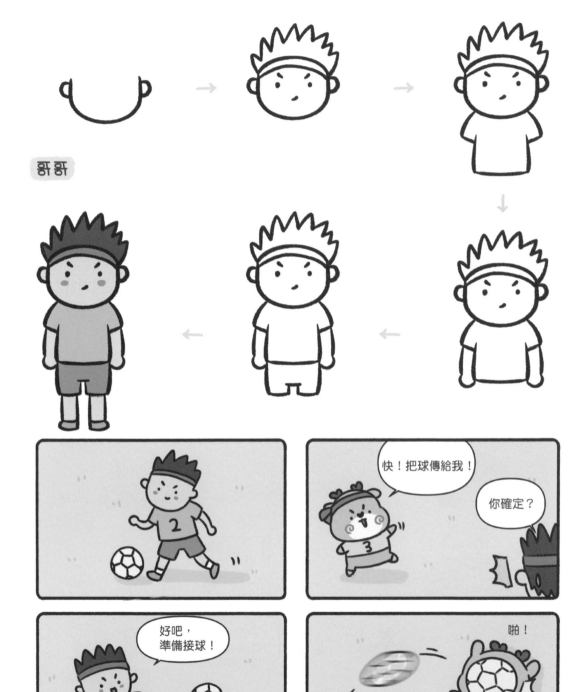

・**家人們**

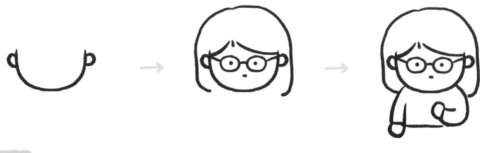

姐姐

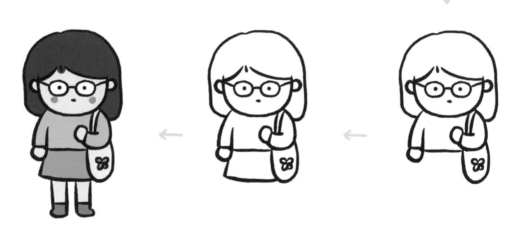

· 家人們

媽媽

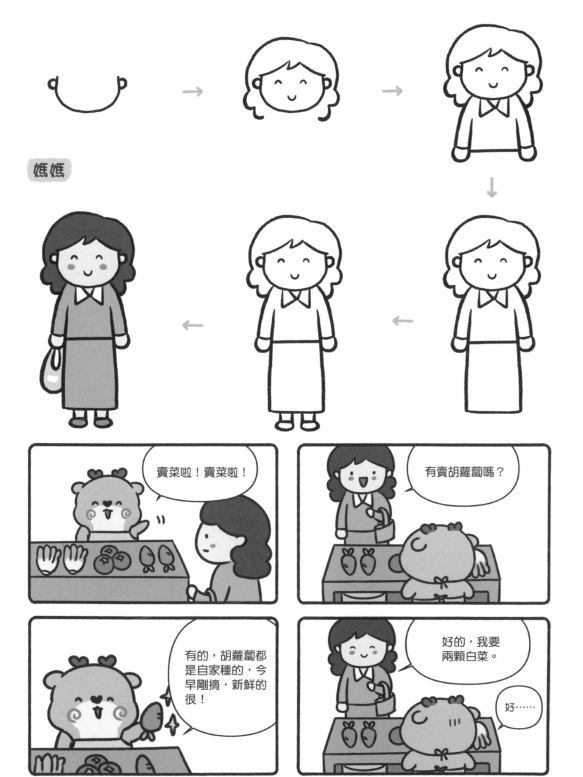

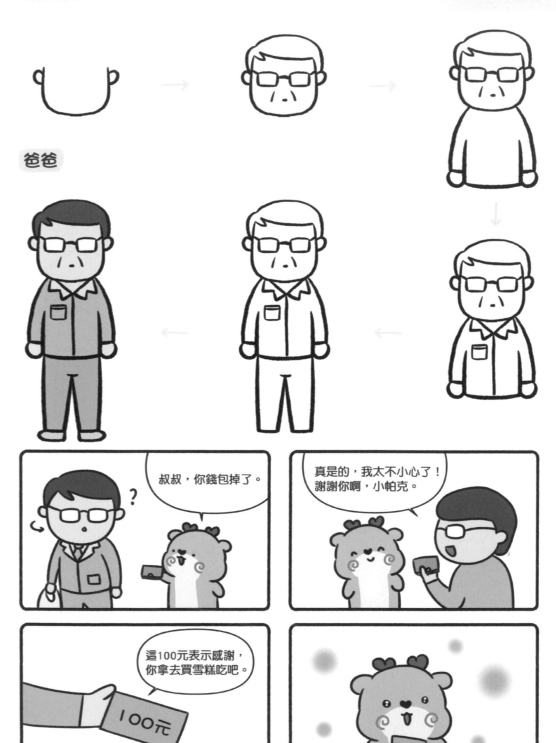

爸爸

叔叔，你錢包掉了。

真是的，我太不小心了！
謝謝你啊，小帕克。

這100元表示感謝，
你拿去買雪糕吃吧。

100元

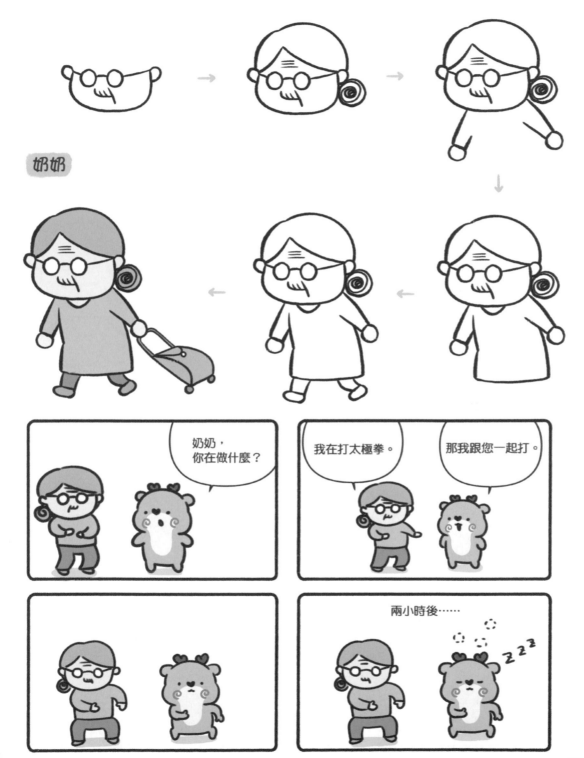

· **家人們**

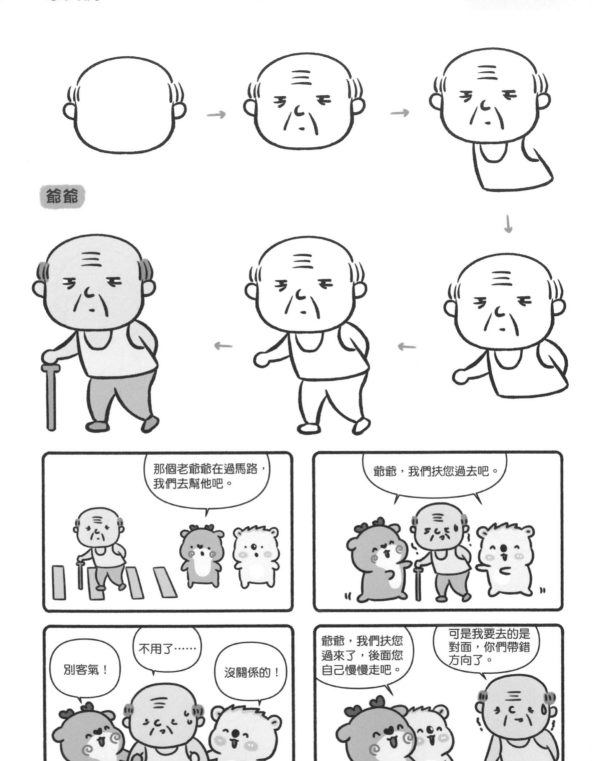

爺爺

那個老爺爺在過馬路，我們去幫他吧。

爺爺，我們扶您過去吧。

別客氣！

不用了……

沒關係的！

爺爺，我們扶您過來了，後面您自己慢慢走吧。

可是我要去的是對面，你們帶錯方向了。

· 不同職業的人

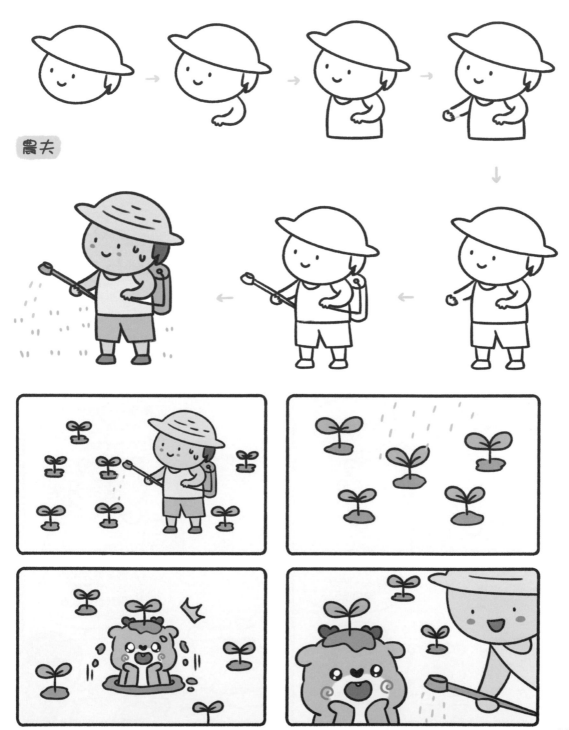

農夫

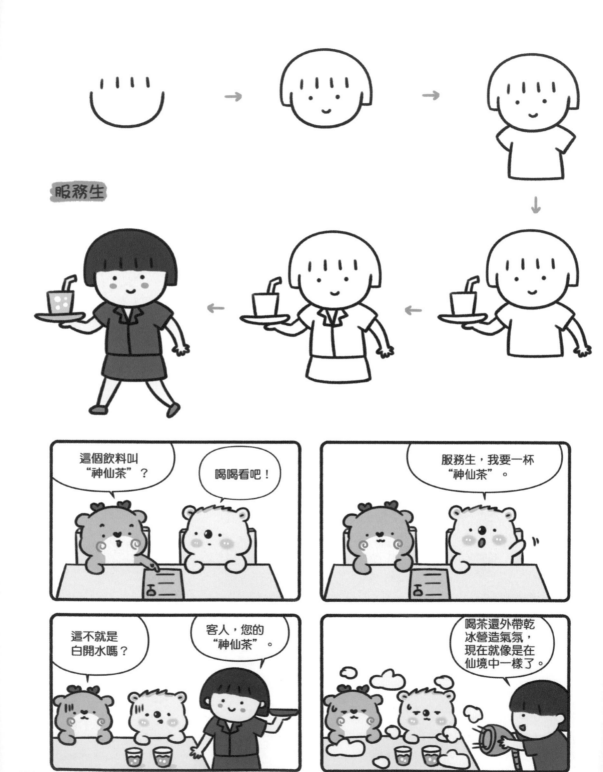

服務生

建築工人

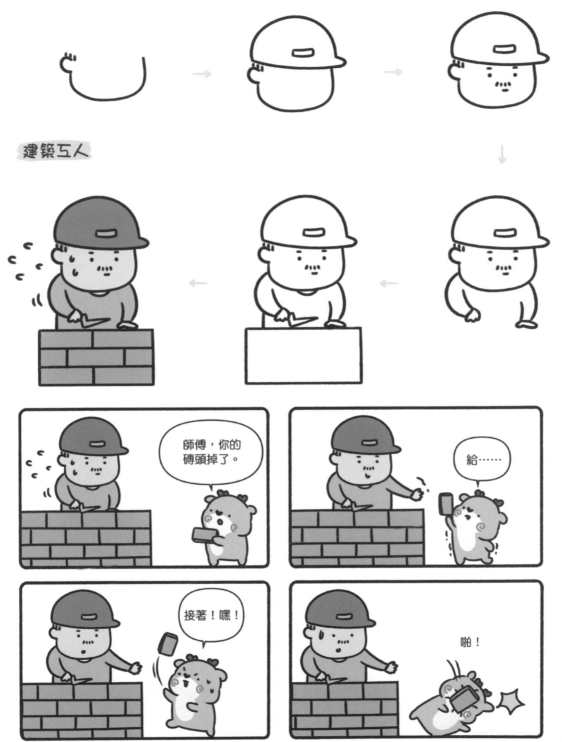

· 不同職業的人

導遊

大家跟我走，
別脫隊！

這就是著名的仙女池，據說
仙女曾在這裡照鏡子呢。

我來看看。

對啊！

這不就是個
臭水坑嘛……

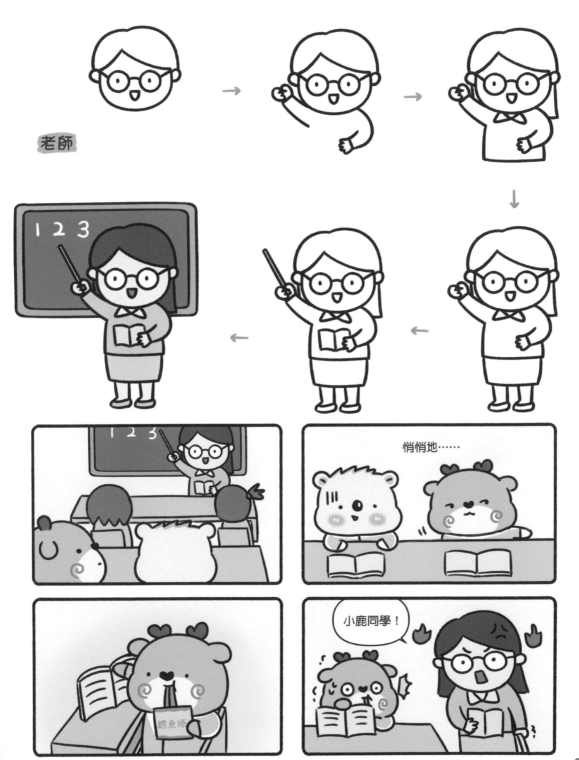

老師

悄悄地……

小鹿同學！

空姐

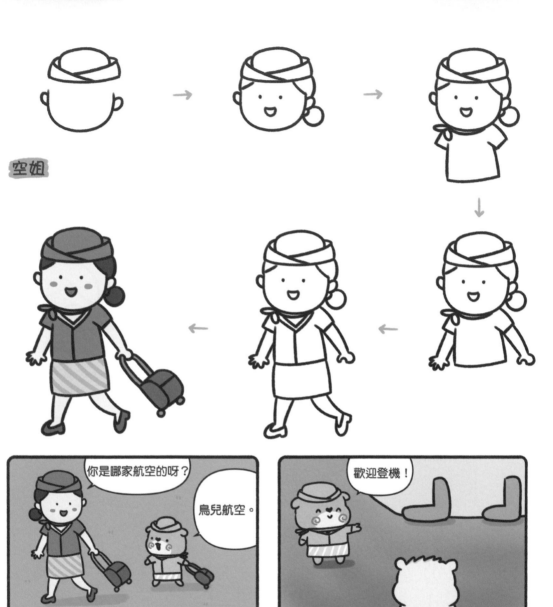

你是哪家航空的呀？

鳥兒航空。

歡迎登機！

真的是……
鳥兒航空啊……

・ **不同職業的人**

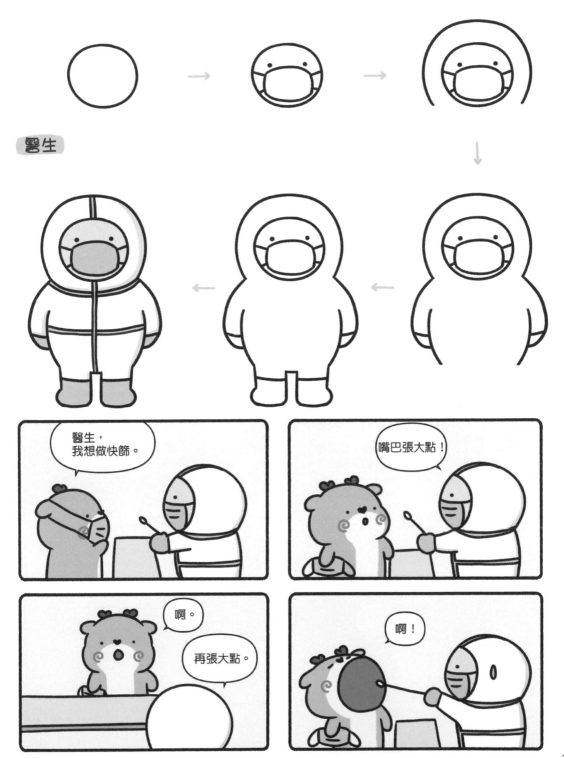

醫生

醫生，
我想做快篩。

嘴巴張大點！

啊。

再張大點。

啊！

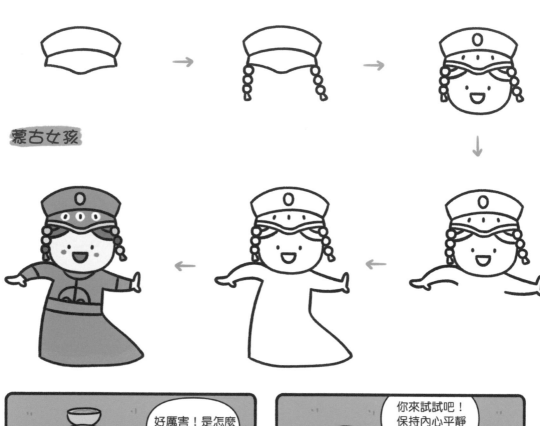

蒙古女孩

好厲害！是怎麼
保持碗不掉的？

你來試試吧！
保持內心平靜
就不會掉了。

吼哈！

啊啊啊？

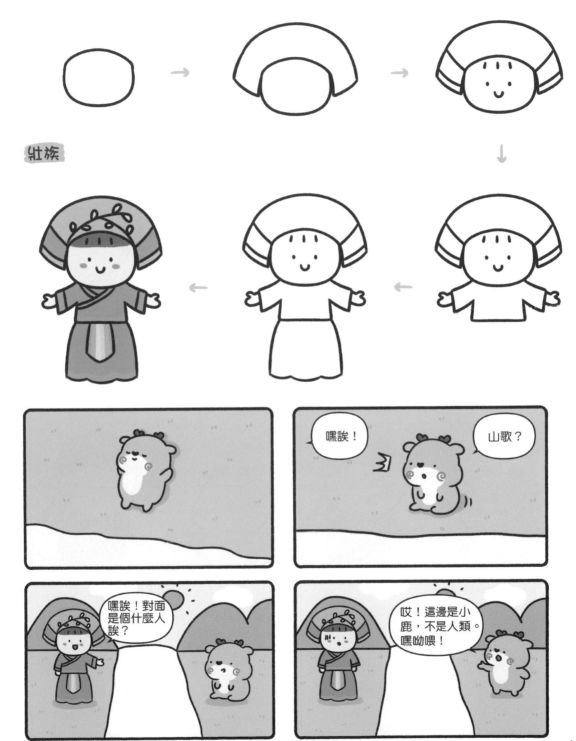

壯族

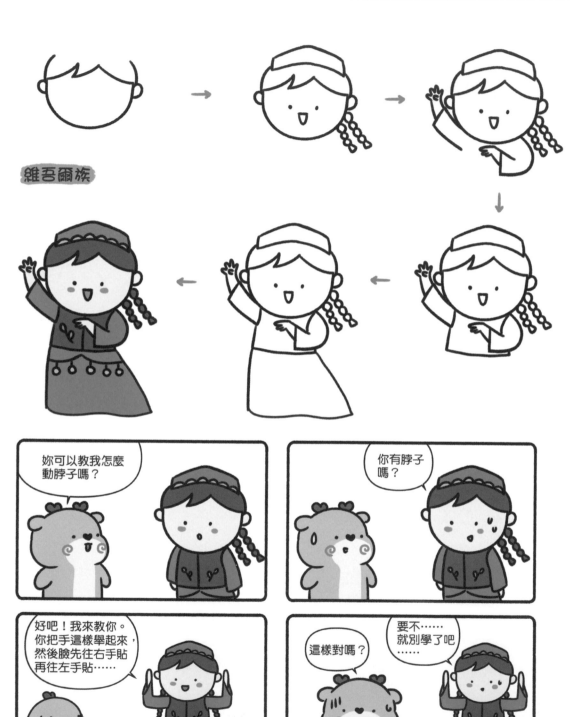

維吾爾族

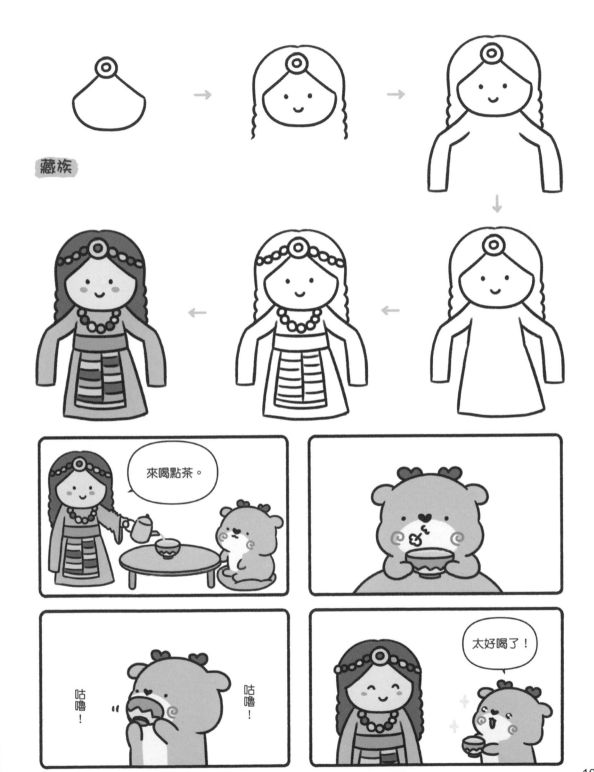

藏族

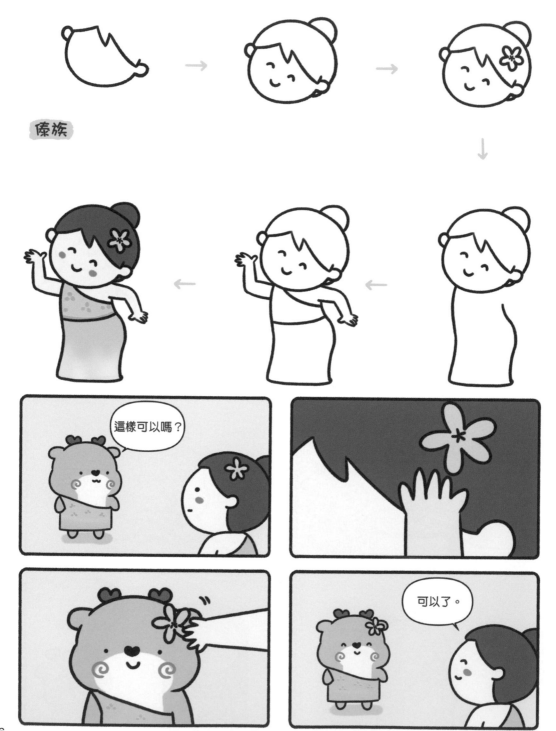

傣族

這樣可以嗎？

可以了。

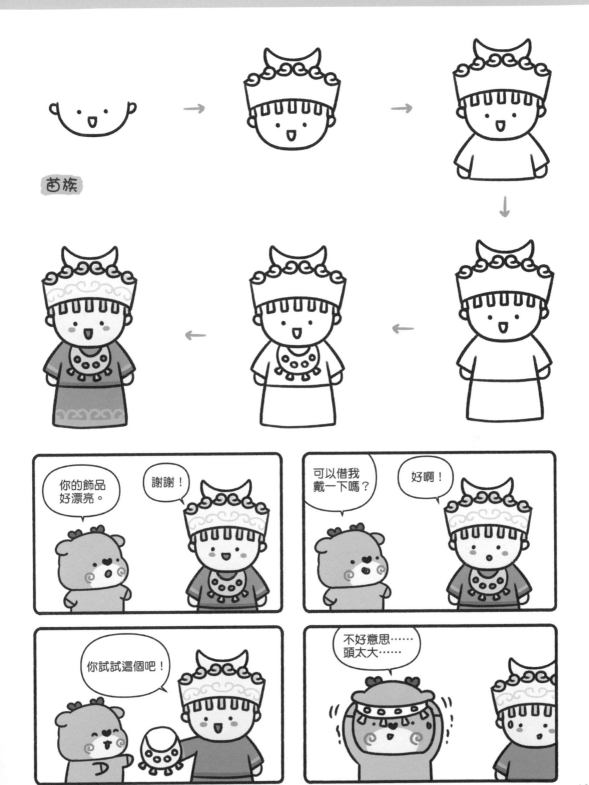

苗族

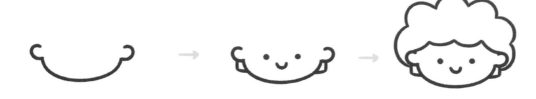

白羊座

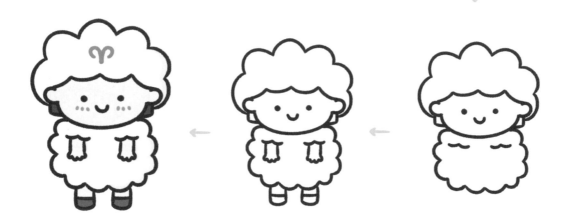

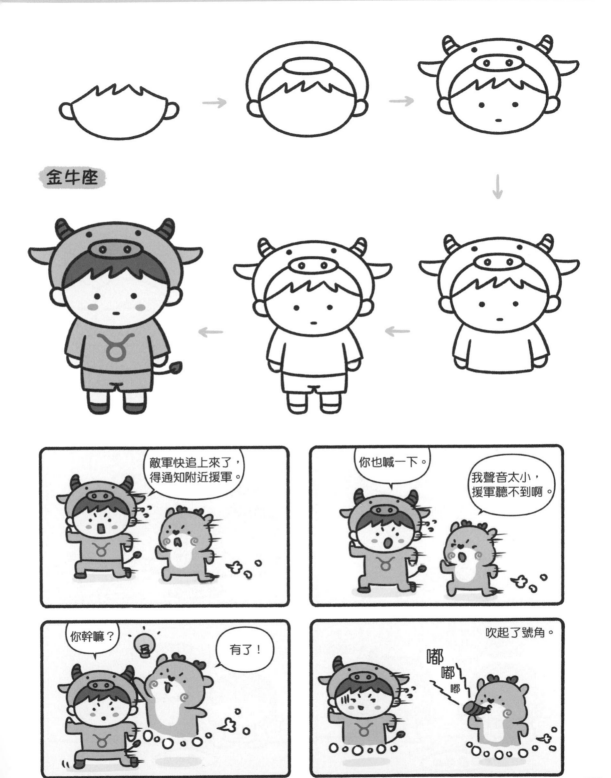

金牛座

雙子座

我準備了點心給你們吃。

我正好餓了。

不能吃，這太甜了。

吃一點沒關係。

不行，不能吃！

你們不吃我吃。

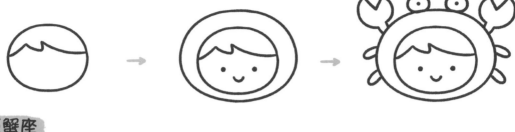

巨蟹座

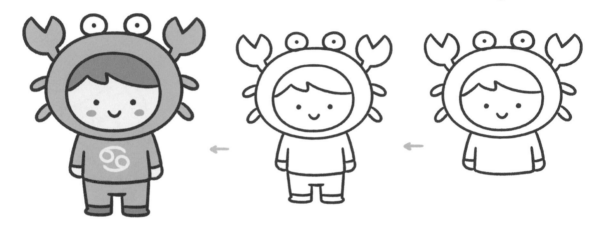

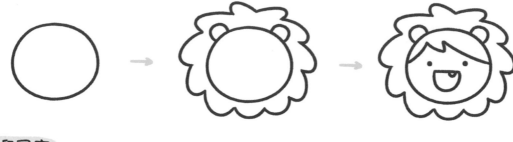

獅子座

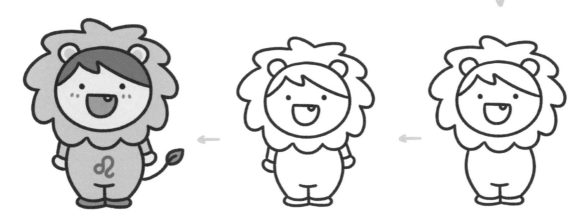

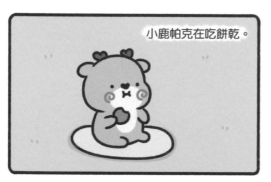

小鹿帕克在吃餅乾。

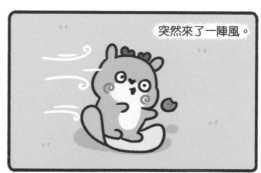

突然來了一陣風。

去看看怎麼回事？

吼～

原來是
獅吼功啊！

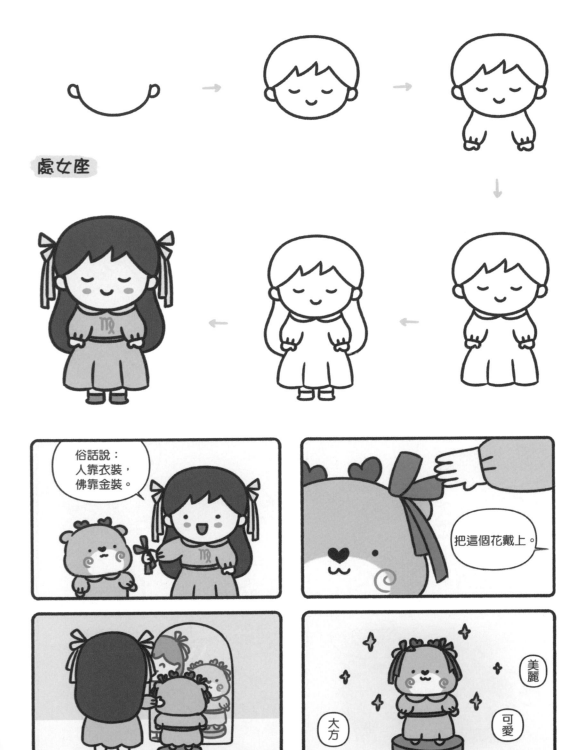

處女座

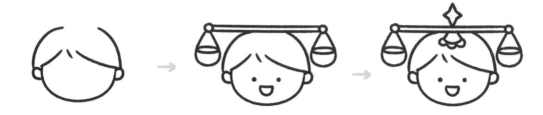

天秤座

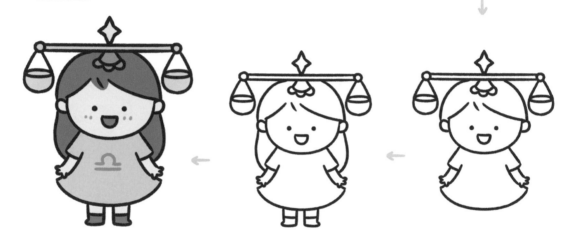

秤兩份一樣的巧克力豆，
我一份妳一份，一起吃。

啊，這邊太多了。

我吃掉
一顆好了。

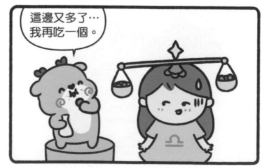

這邊又多了…
我再吃一個。

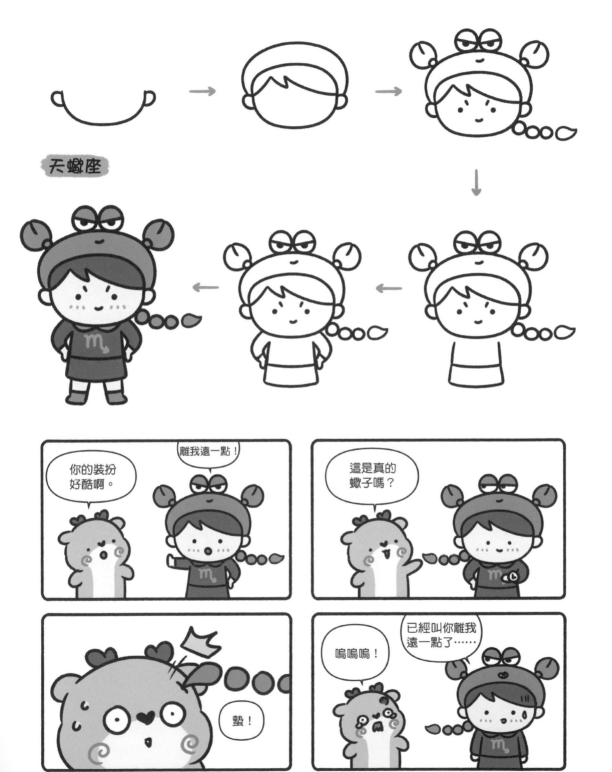

天蠍座

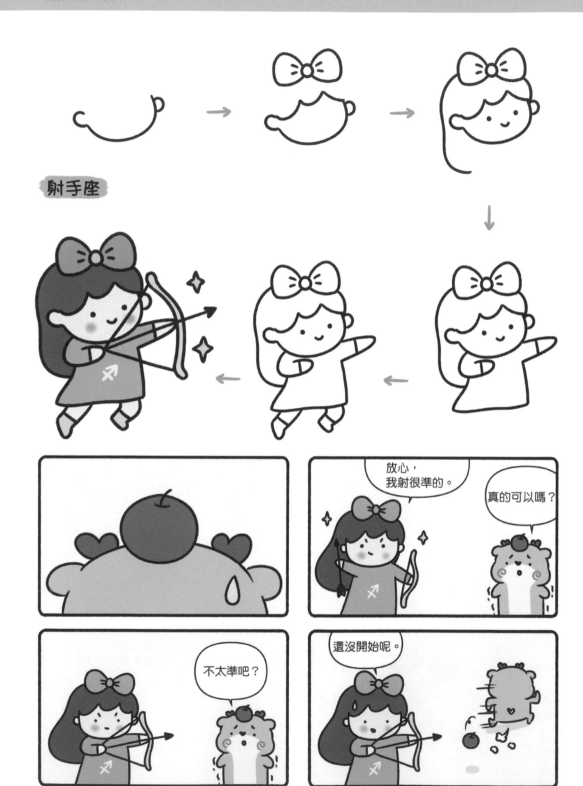

射手座

放心，
我射很準的。

真的可以嗎？

不太準吧？

還沒開始呢。

・ 星座人物

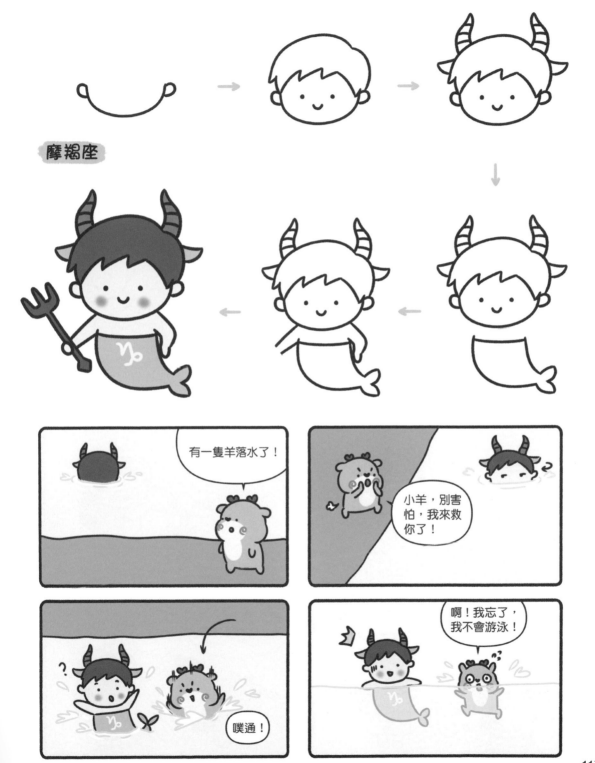

摩羯座

117

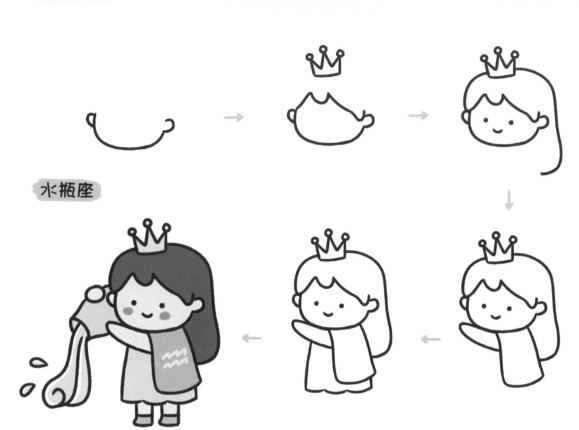

水瓶座

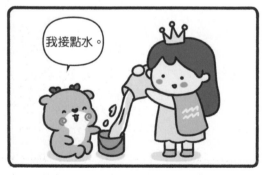

我接點水。

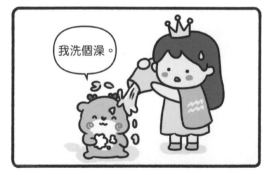

我洗個澡。

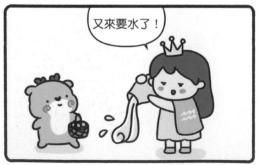

又來要水了!

謝謝你的水,
這些點心給你吃。

別客氣。

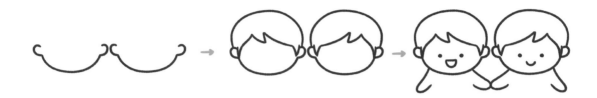

雙魚座

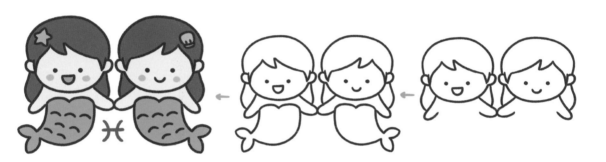

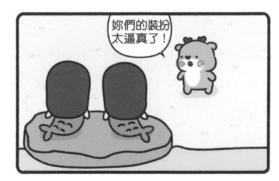

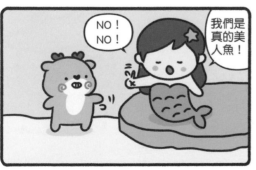

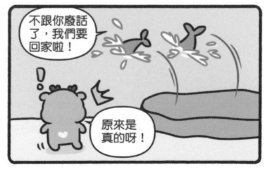

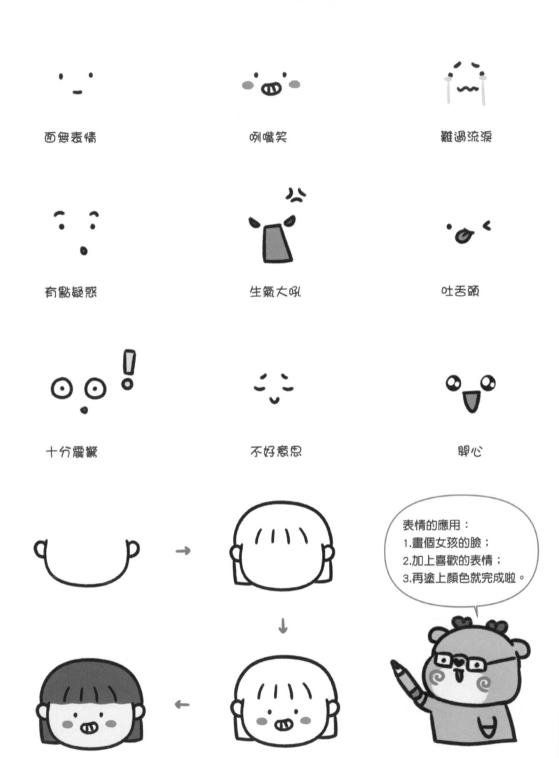

面無表情

咧嘴笑

難過流淚

有點疑惑

生氣大吼

吐舌頭

十分震驚

不好意思

開心

表情的應用：
1.畫個女孩的臉；
2.加上喜歡的表情；
3.再塗上顏色就完成啦。

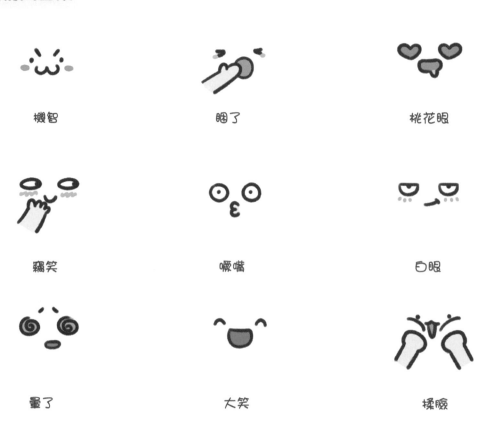

機智　　　　　　　　睏了　　　　　　　　桃花眼

竊笑　　　　　　　　�’嘟嘴　　　　　　　　白眼

暈了　　　　　　　　大笑　　　　　　　　揉臉

表情的應用：

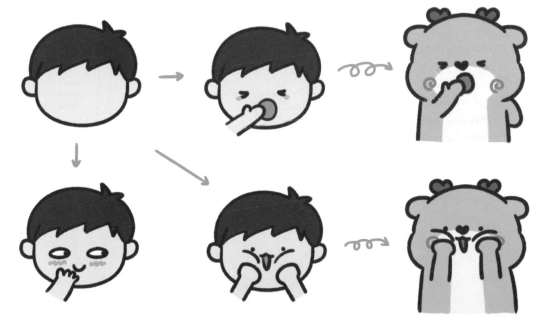

生活萬物

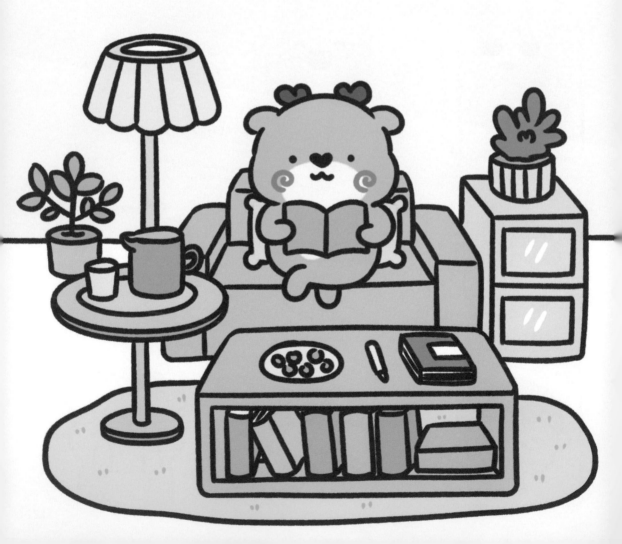

· 家具、家電動起來

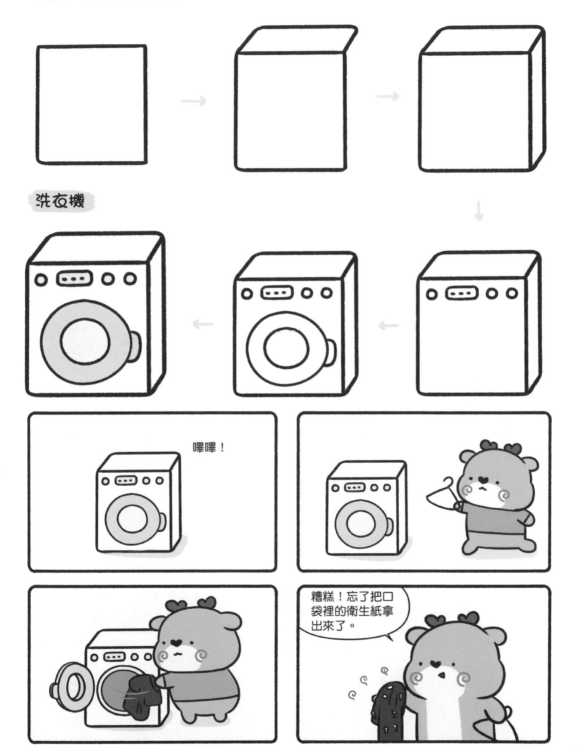

桌子

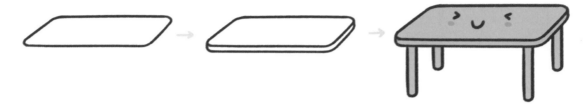

西瓜造型椅

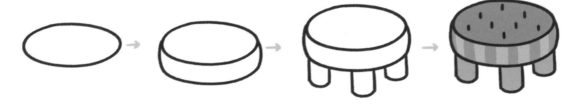

這個椅子好像西瓜呀。

是用特殊材料製作的，所以看起來很逼真。

我摸摸看。

咬一下看看！

啊！我的門牙……

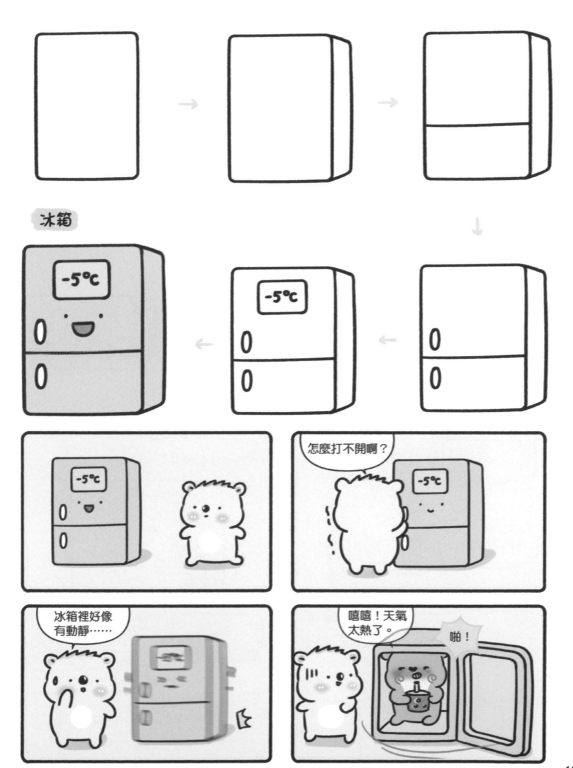

冰箱

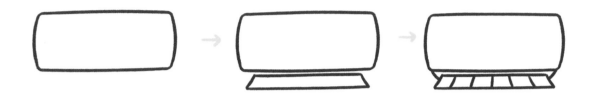

空調

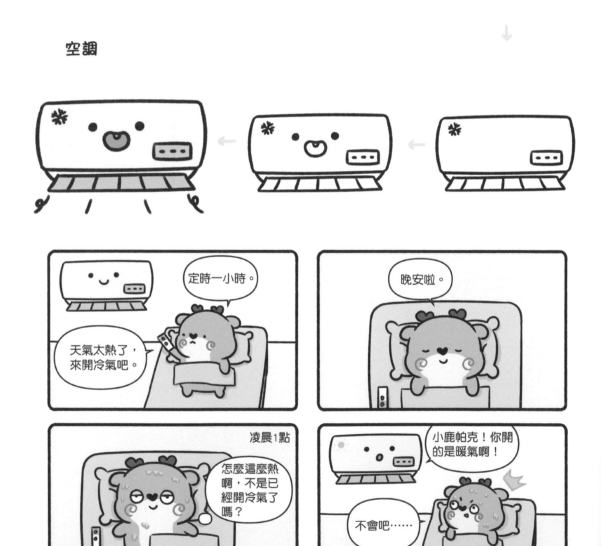

飲水機

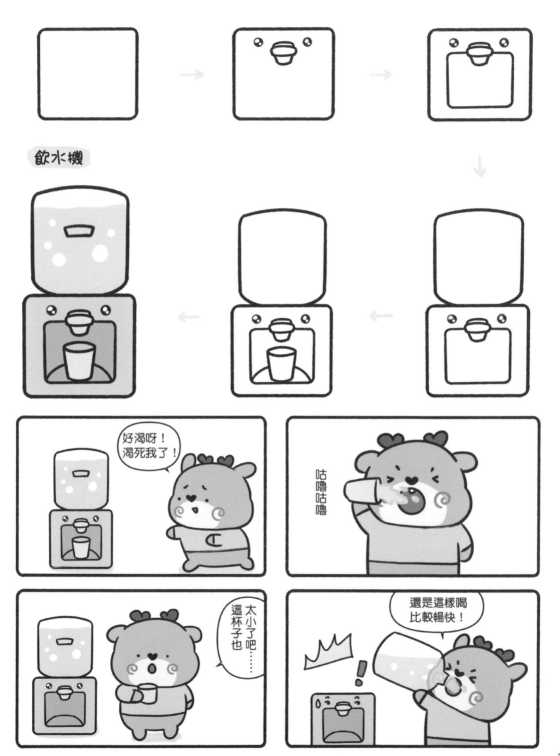

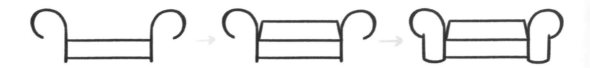

沙發

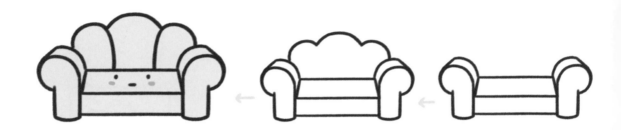

媽，我看一下電視再睡。

快點睡覺，別看了！

這孩子又在沙發上睡覺。

哎呀！睡得跟死豬一樣！喊都喊不醒！

可真是"母慈子孝"呀⋯⋯

菜刀

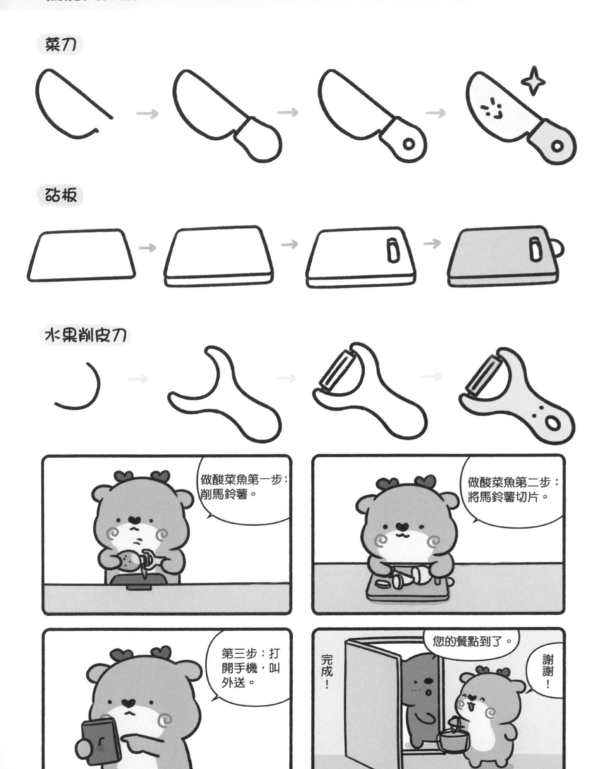

砧板

水果削皮刀

做酸菜魚第一步：削馬鈴薯。

做酸菜魚第二步：將馬鈴薯切片。

第三步：打開手機，叫外送。

完成！

您的餐點到了。

謝謝！

平底鍋

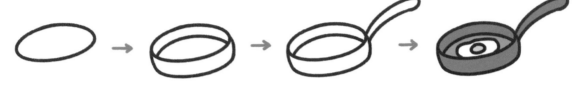

燉鍋

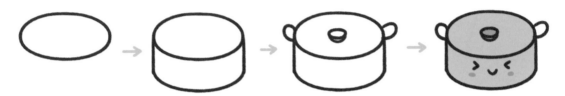

大象水壺

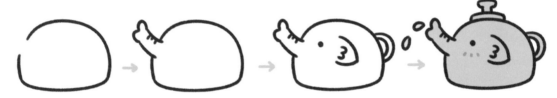

鍋鏟

漏勺

漏勺

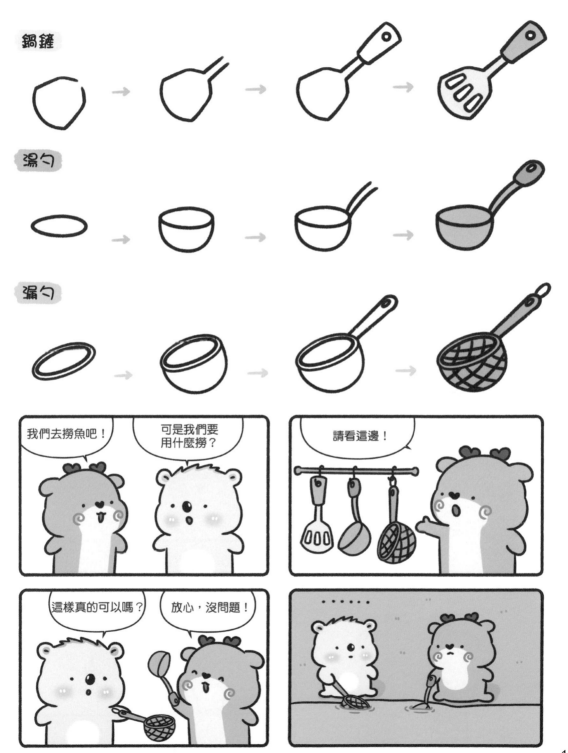

我們去撈魚吧！

可是我們要用什麼撈？

請看這邊！

這樣真的可以嗎？

放心，沒問題！

廚具

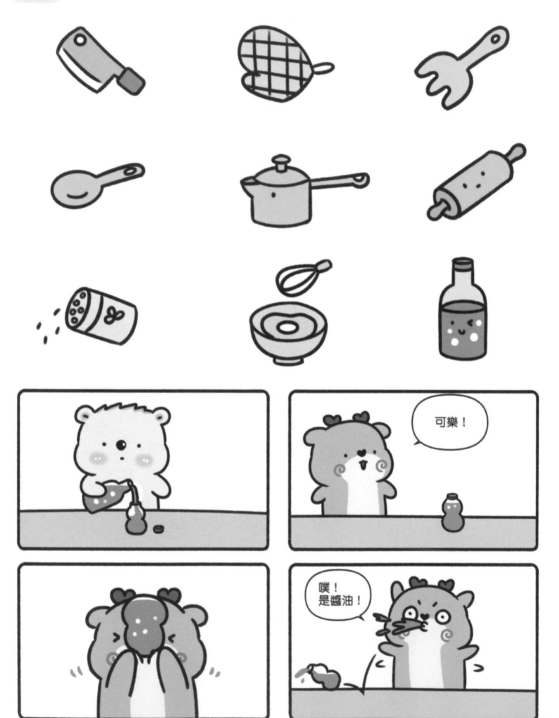

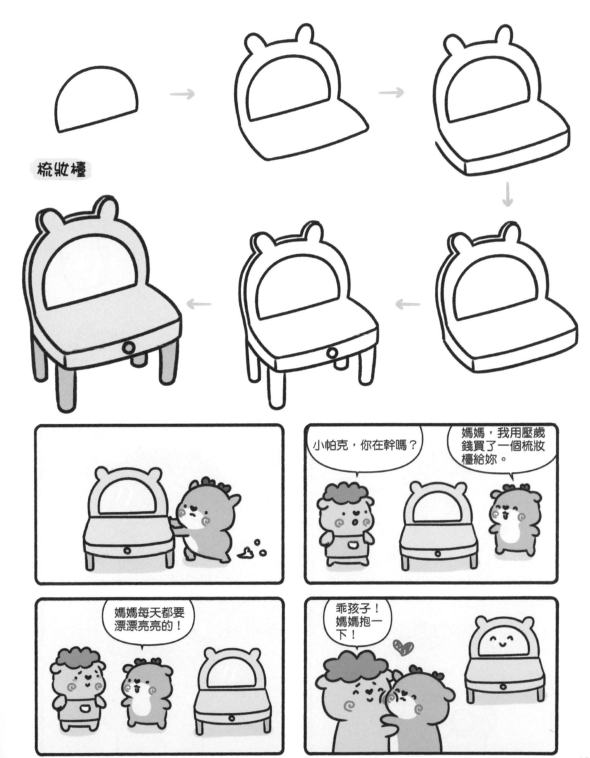

梳妝檯

小帕克，你在幹嗎？

媽媽，我用壓歲錢買了一個梳妝檯給妳。

媽媽每天都要漂漂亮亮的！

乖孩子！媽媽抱一下！

氣墊粉餅

吹風機

扁梳

帥呆了！

精華液　　　乳霜　　　洗面乳　　　口紅

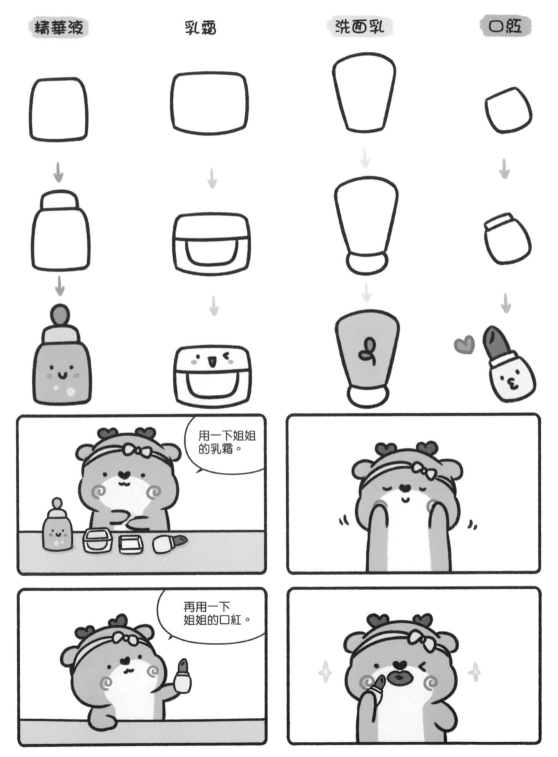

用一下姐姐的乳霜。

再用一下姐姐的口紅。

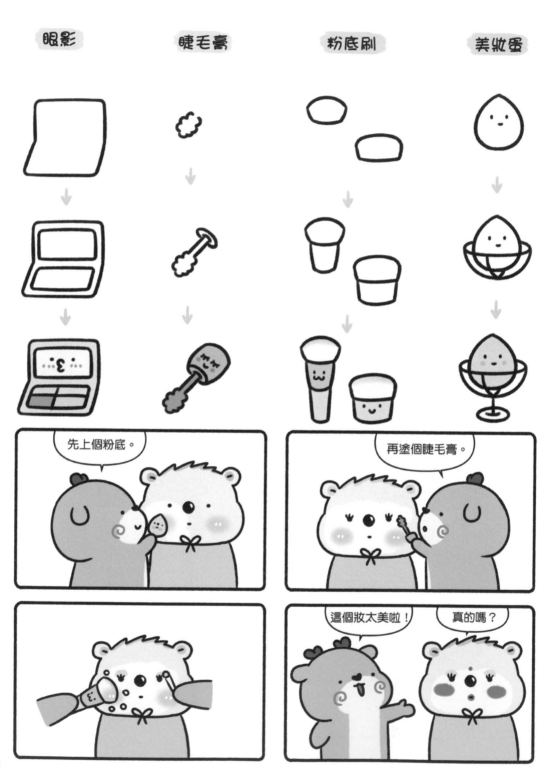

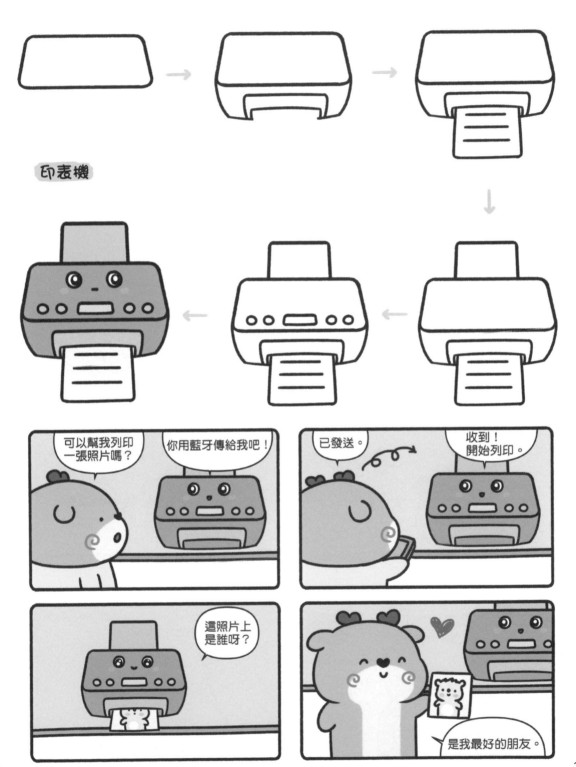

印表機

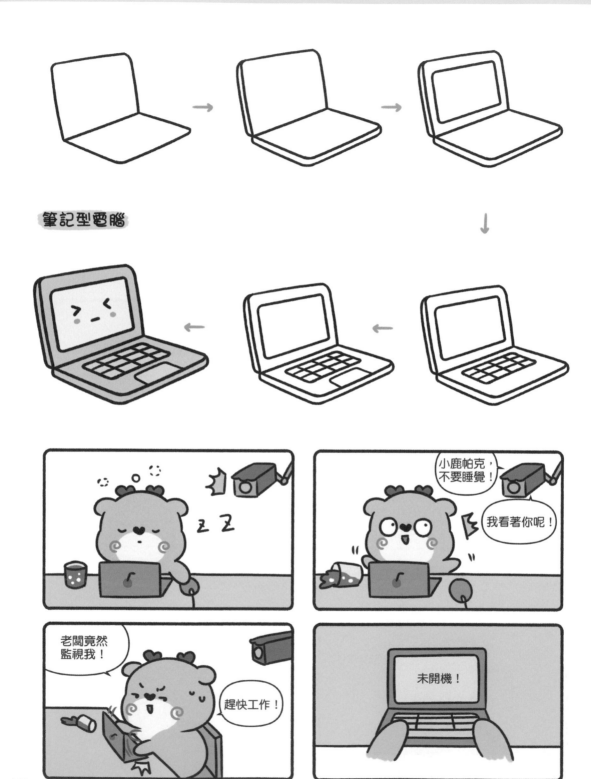

筆記型電腦

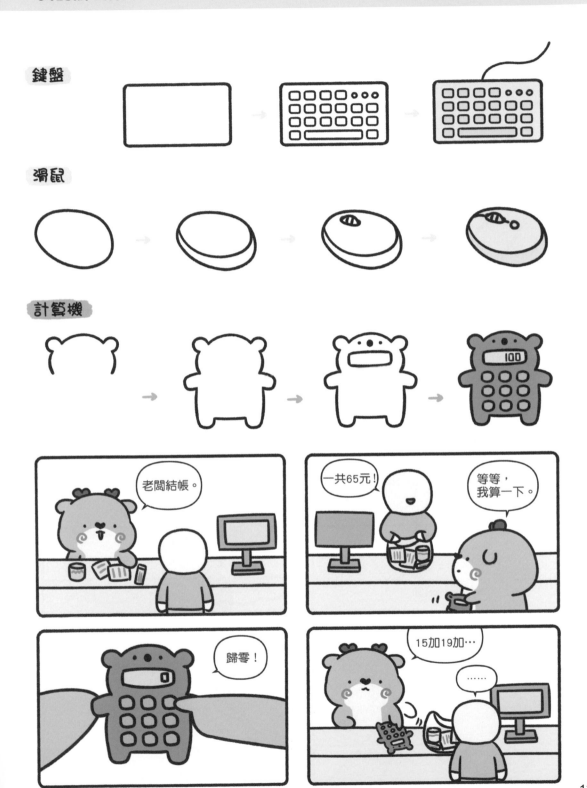

鍵盤

滑鼠

計算機

老闆結帳。

一共65元！

等等，
我算一下。

歸零！

15加19加…

……

公事包

檯燈

釘書機

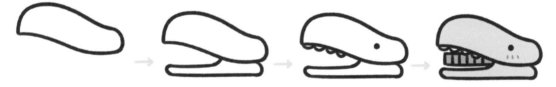

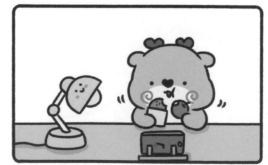

3.2 超級美味的食物

• 水果蔬菜

番茄

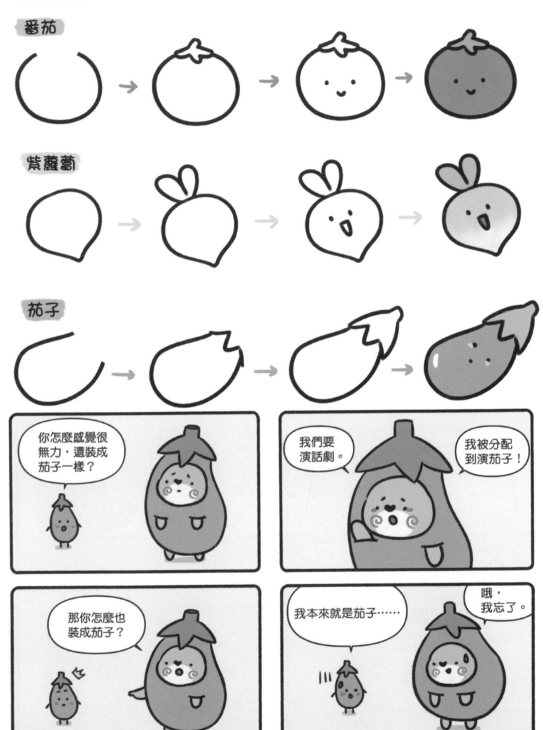

紫蘿蔔

茄子

你怎麼感覺很無力，還裝成茄子一樣？

我們要演話劇。

我被分配到演茄子！

那你怎麼也裝成茄子？

我本來就是茄子……

哦，我忘了。

辣椒

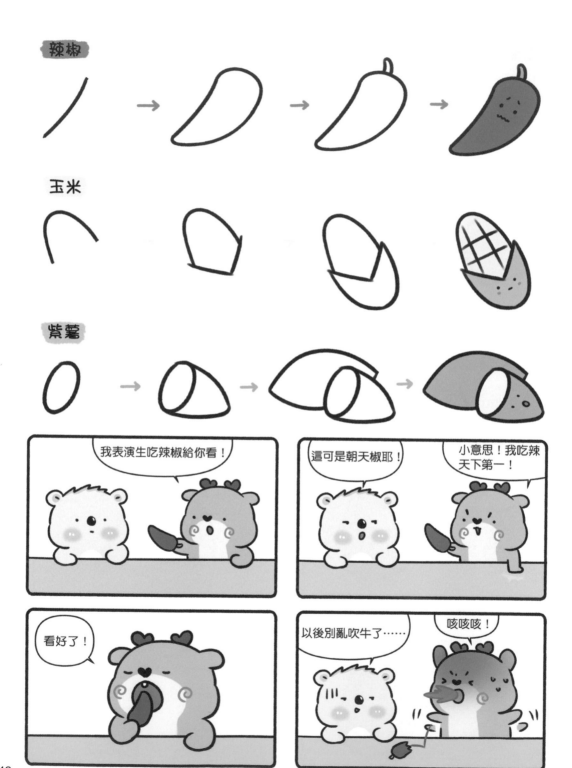

玉米

紫薯

我表演生吃辣椒給你看！

這可是朝天椒耶！

小意思！我吃辣天下第一！

看好了！

以後別亂吹牛了……

咳咳咳！

青蔥

白菜

菠菜

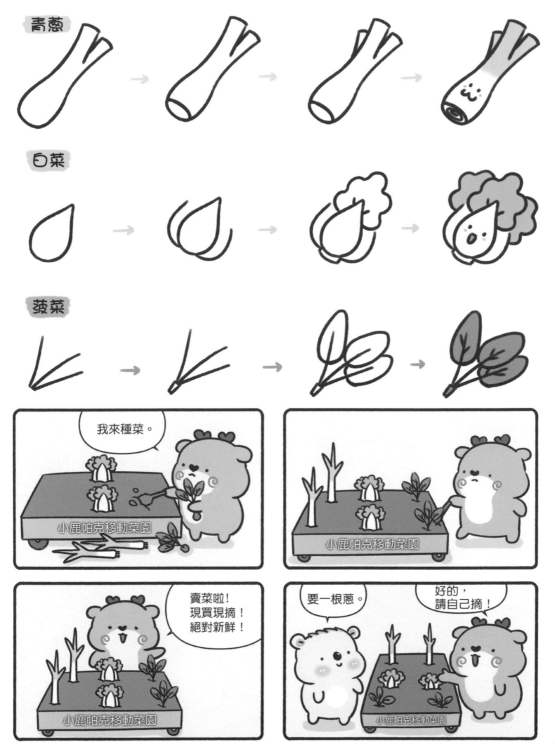

蘑菇

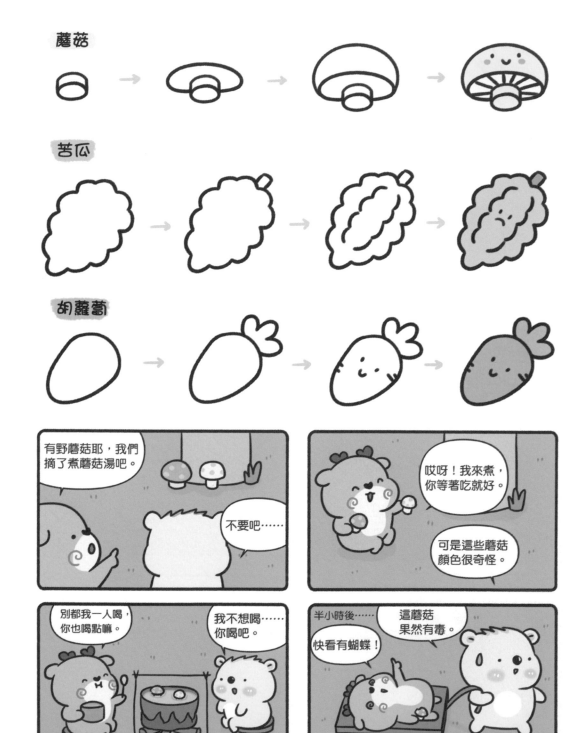

苦瓜

胡蘿蔔

有野蘑菇耶,我們摘了煮蘑菇湯吧。

不要吧……

哎呀!我來煮,你等著吃就好。

可是這些蘑菇顏色很奇怪。

別都我一人喝,你也喝點嘛。

我不想喝……你喝吧。

半小時後……

快看有蝴蝶!

這蘑菇果然有毒。

香蕉

鳳梨

蘋果

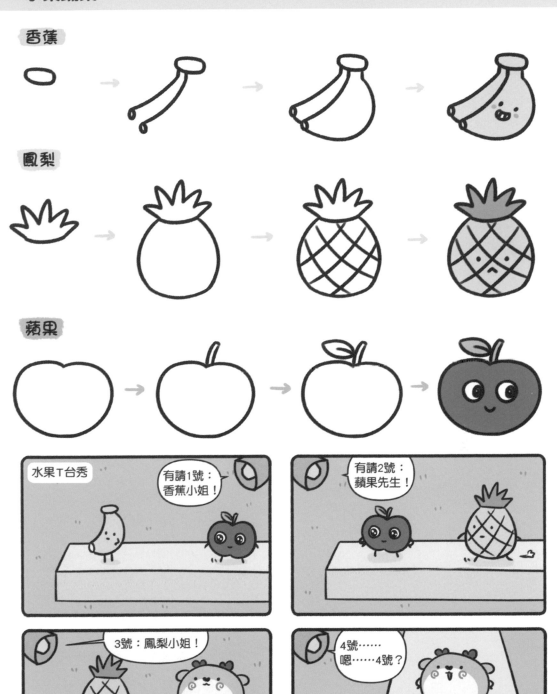

水果T台秀

有請1號：
香蕉小姐！

有請2號：
蘋果先生！

3號：鳳梨小姐！

4號……
嗯……4號？

4號：鹿果，
小鹿變成的水果。

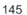

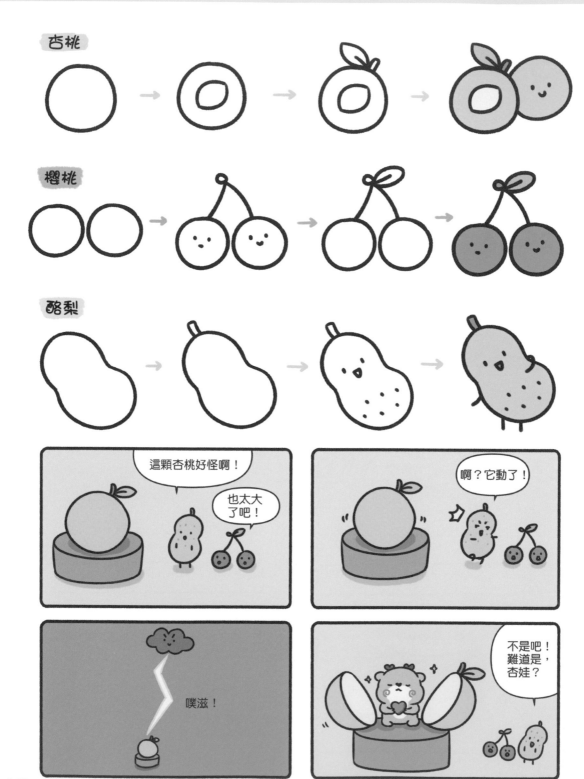

草莓

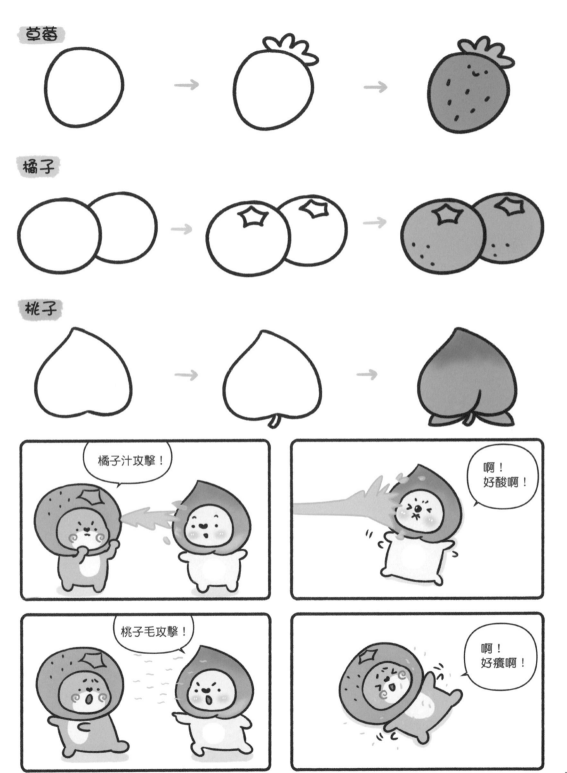

橘子

桃子

包子

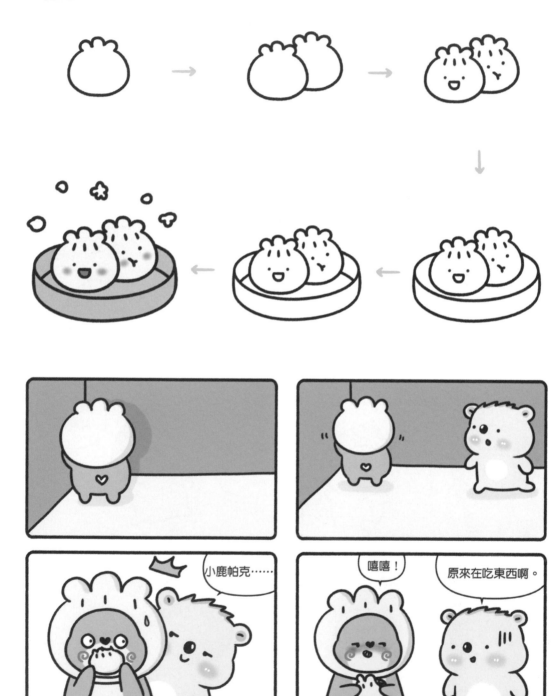

拉麵

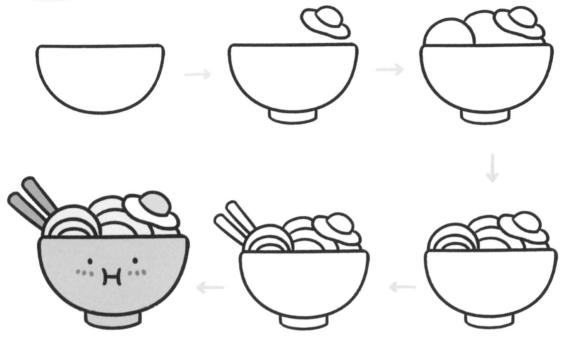

吃不完的拉麵店

就這麼一點。

我兩口就吃完了!

1小時後⋯⋯

怎麼還這麼多?

好撐啊!

烤冷麵

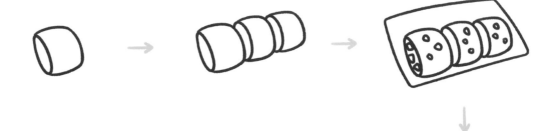

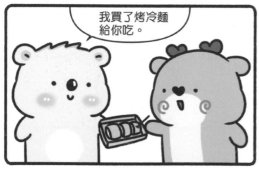 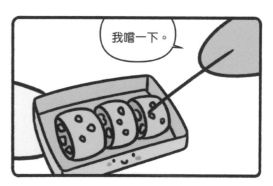

 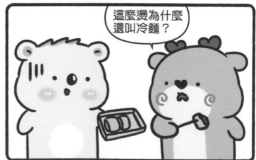

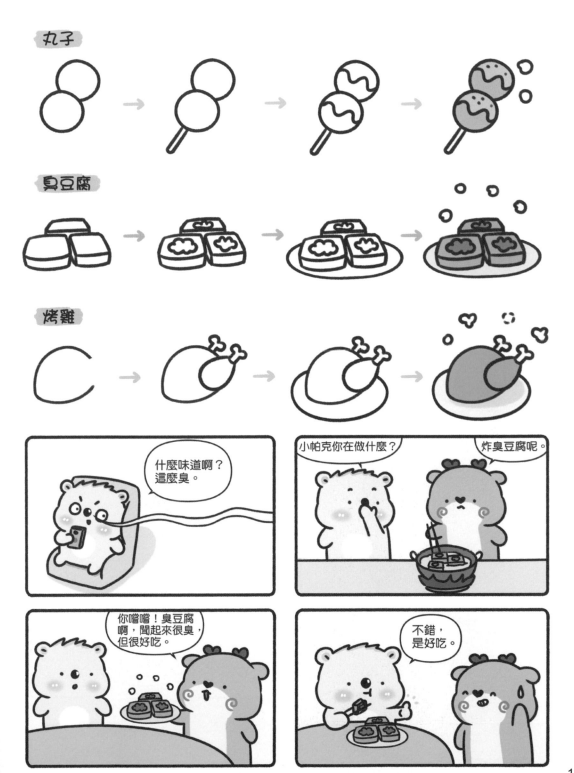

珍珠奶茶

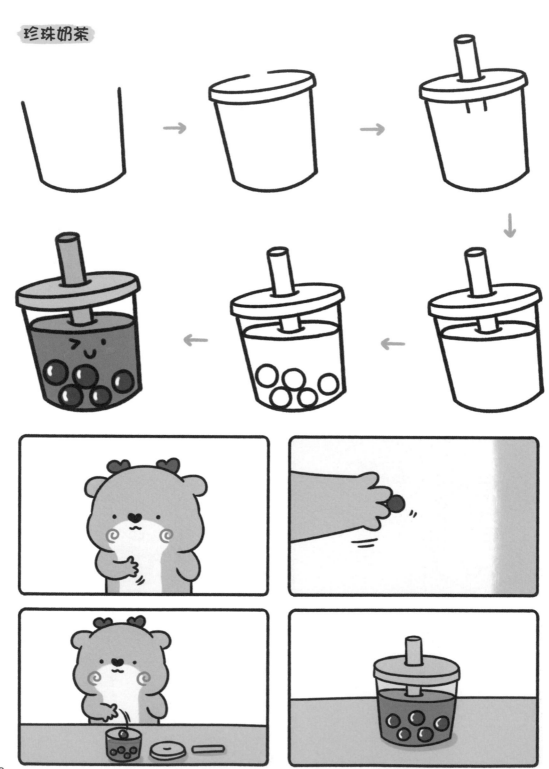

甜筒冰淇淋

來吃冰淇淋。

這怎麼吃啊？

這樣不就行了。

牛奶

 → → →

檸檬水

 → → →

啤酒

 → → →

把啤酒倒入奶瓶，啤酒就會誤以為自己是牛奶。這樣就喝不醉啦！

乾杯！

乾杯！

咕嚕咕嚕！

再來一瓶，我還能喝……

雪糕 / 冰淇淋

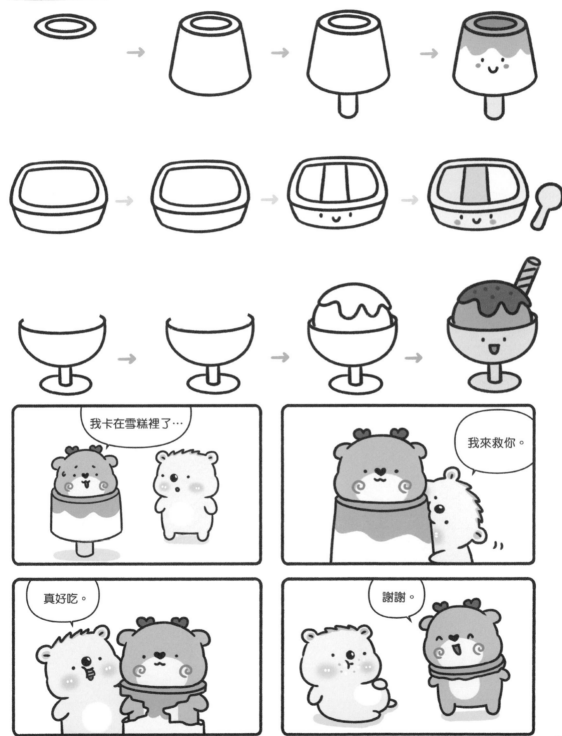

三明治

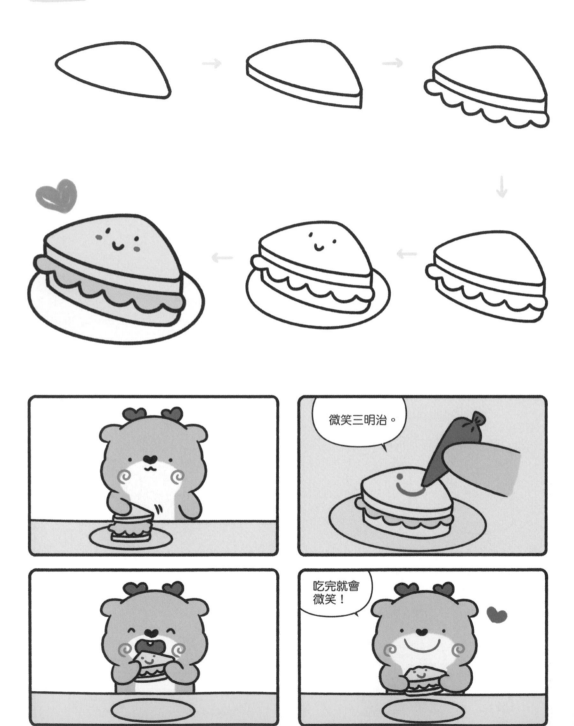

名種麵包

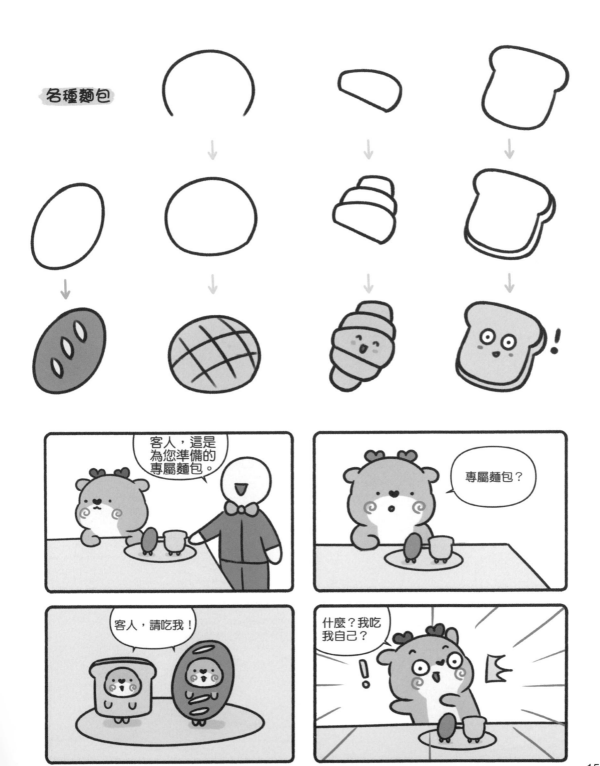

蛋糕

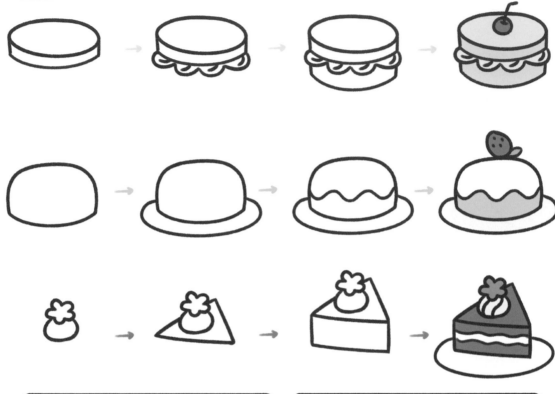

我飽了。
這個蛋糕給你吃。

小帕克今天怎麼
突然這麼好？

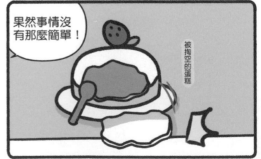

果然事情沒
有那麼簡單！

被掏空的蛋糕

- **麵包蛋糕**

蛋糕

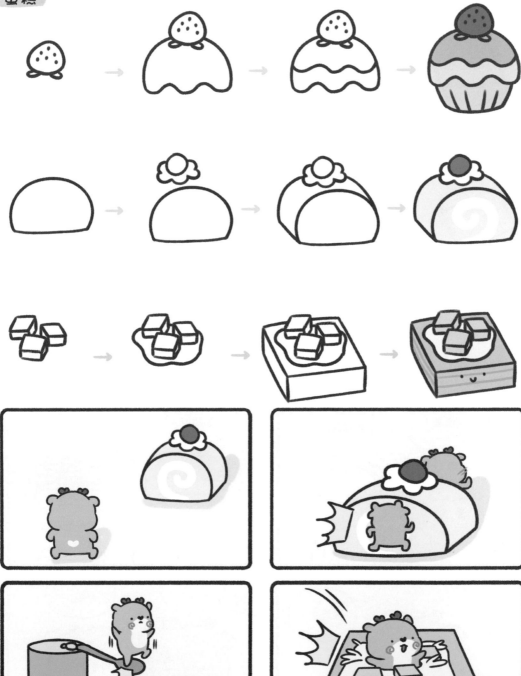

- 饞嘴零食

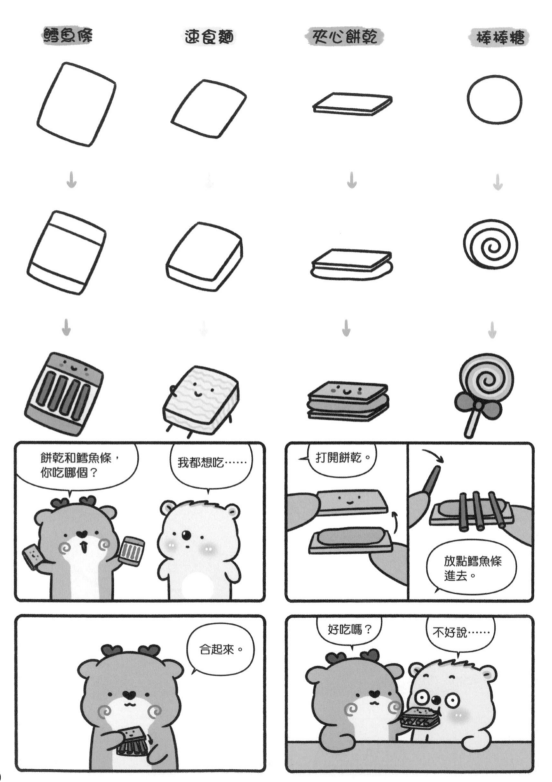

鱈魚條　　　　速食麵　　　　夾心餅乾　　　　棒棒糖

餅乾和鱈魚條，你吃哪個？

我都想吃……

打開餅乾。

放點鱈魚條進去。

合起來。

好吃嗎？

不好說……

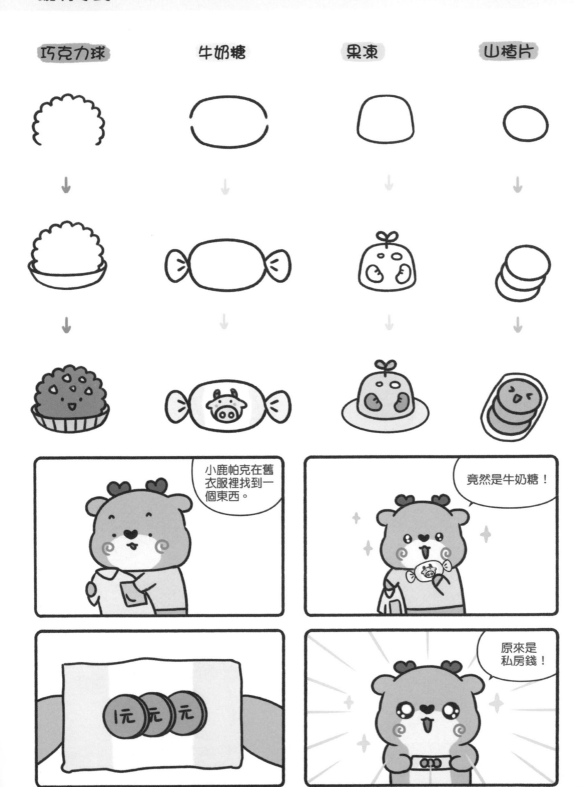

巧克力球　　牛奶糖　　果凍　　山楂片

小鹿帕克在舊衣服裡找到一個東西。

竟然是牛奶糖！

原來是私房錢！

· 饞嘴零食

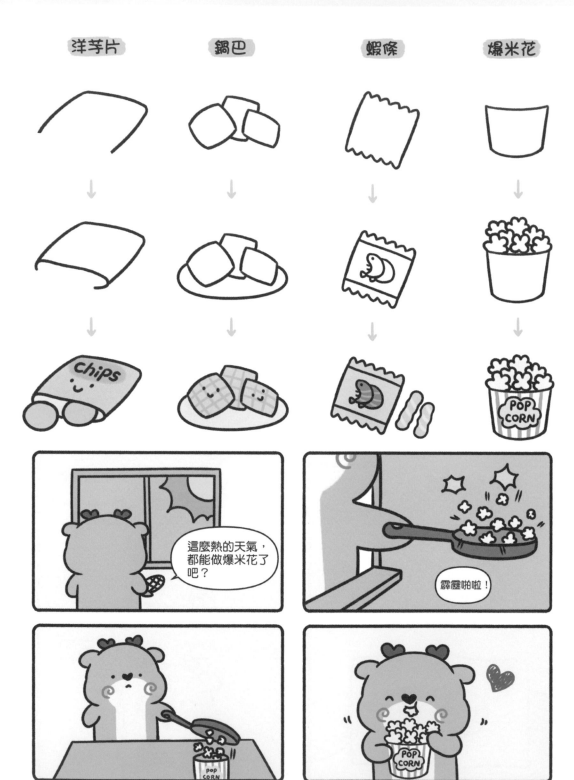

洋芋片　　　鍋巴　　　蝦條　　　爆米花

這麼熱的天氣，都能做爆米花了吧？

霹靂啪啦！

鬆餅

仙楂球

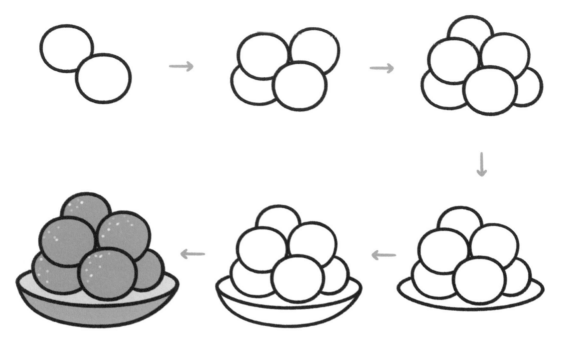

3.3 各式交通工具

・飛機天上飛

飛機

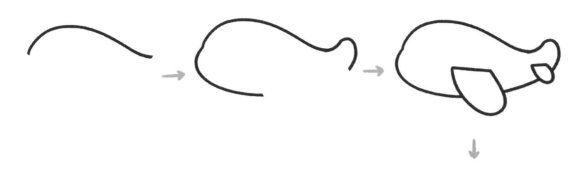

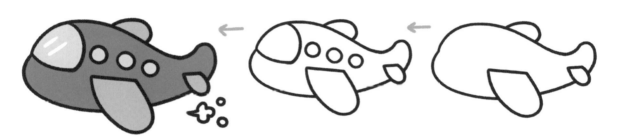

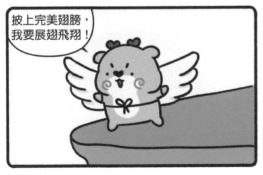

披上完美翅膀，
我要展翅飛翔！

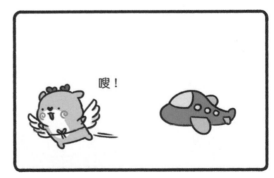

嗖！

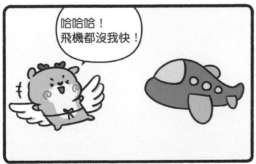

哈哈哈！
飛機都沒我快！

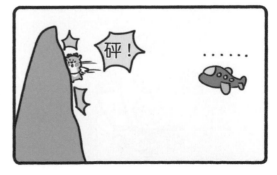

砰！

......

火箭

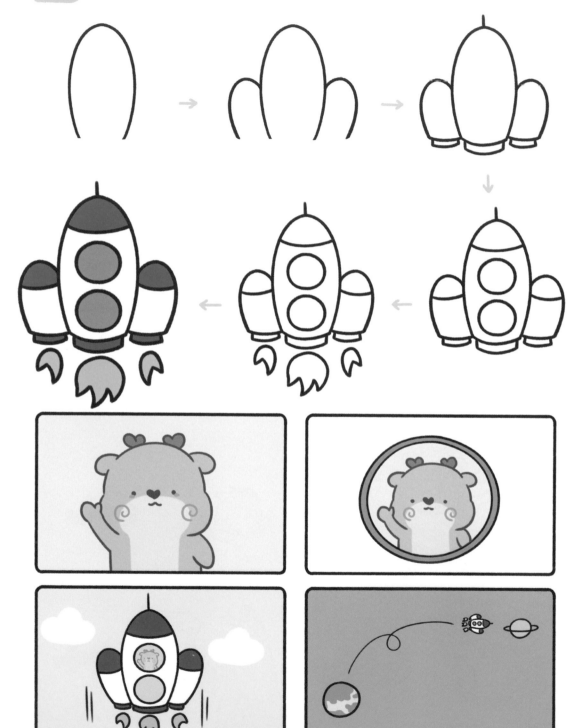

直升機

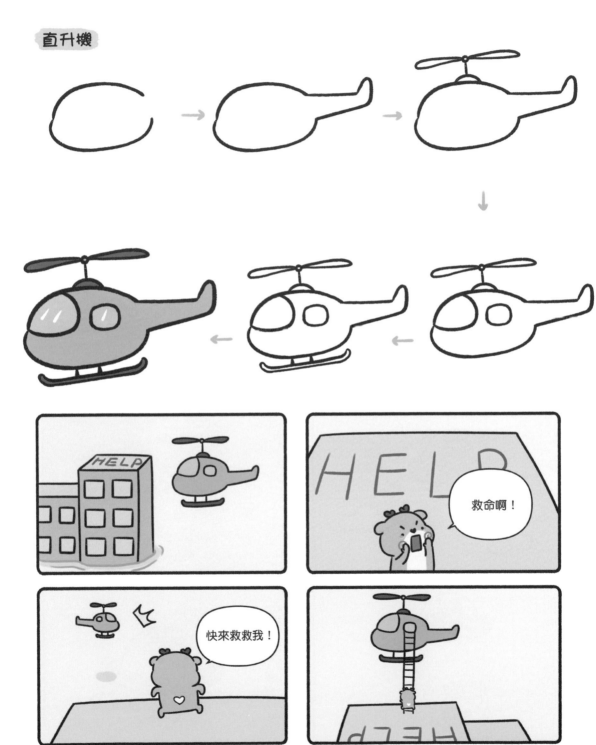

飛碟UFO

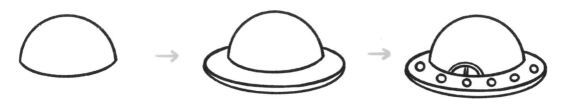

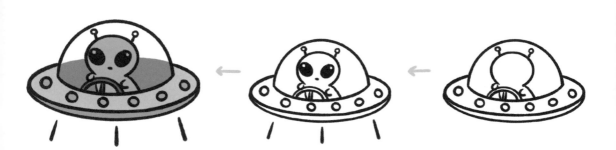

小汽車

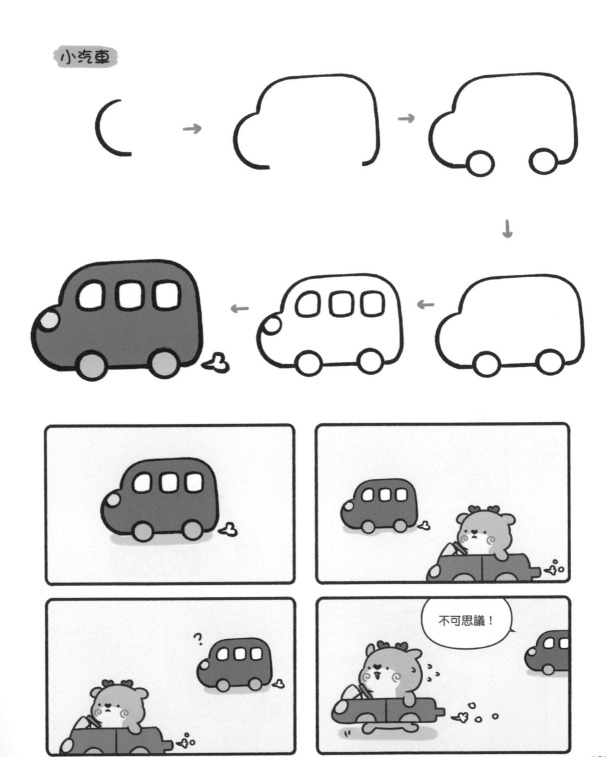

挖土機

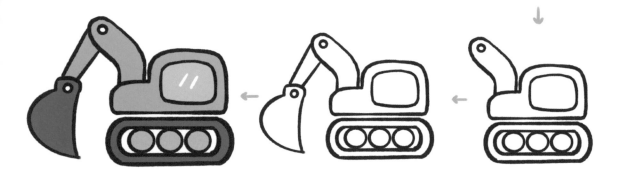

誰來救救我？
我被困住了！

我來也！

謝謝。

扶好了。

可是現在我怎
麼從挖土機上
下來呢？

校車

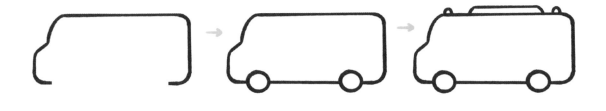

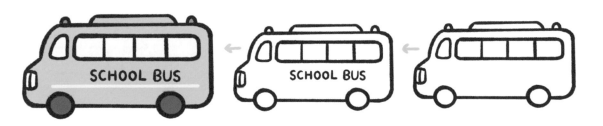

別看手機了，
萬一錯過校車
就麻煩了。

車來你叫我
一下嘛。

等等我啊！

救護車

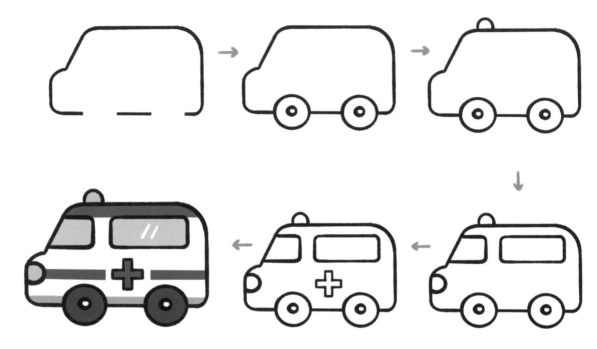

救護車，快來！
我受傷了！

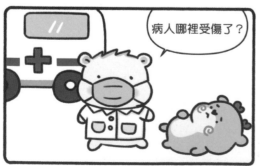

病人哪裡受傷了？

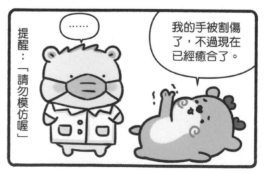

提醒：「請勿模仿喔」

……

我的手被割傷了，不過現在已經癒合了。

消防車

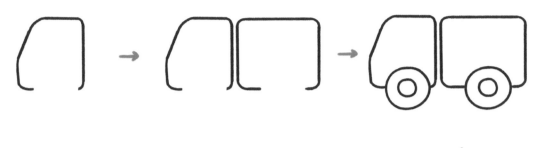

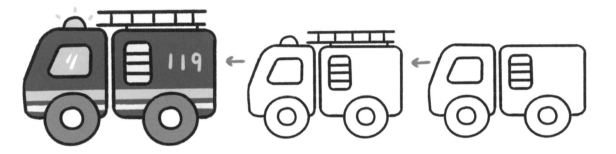

警車

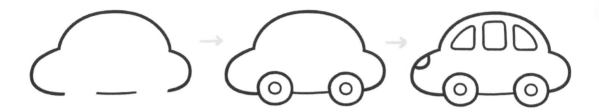

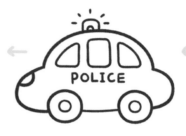

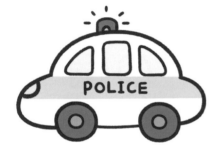

有警車。

靠邊走，
讓路給警車。

敬禮！

堆高機

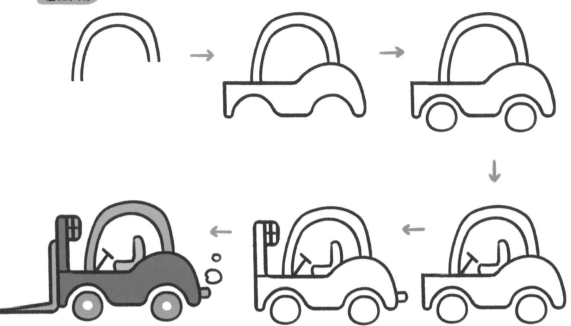

郵輪

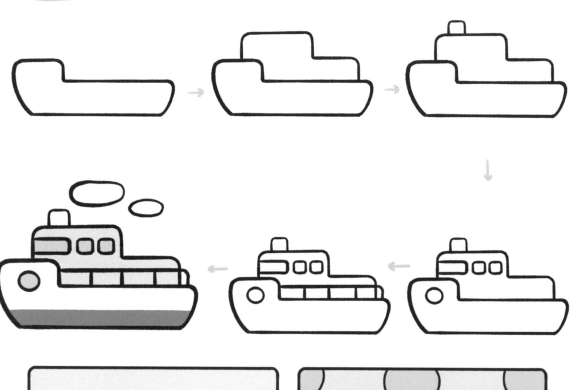

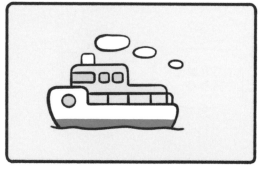

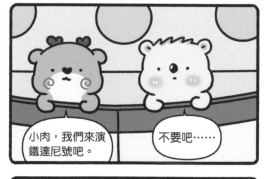

小肉，我們來演鐵達尼號吧。

不要吧……

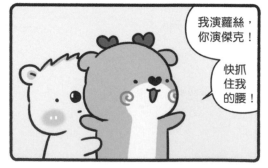

我演蘿絲，你演傑克！

快抓住我的腰！

你哪裡有腰啊？

潛水艇

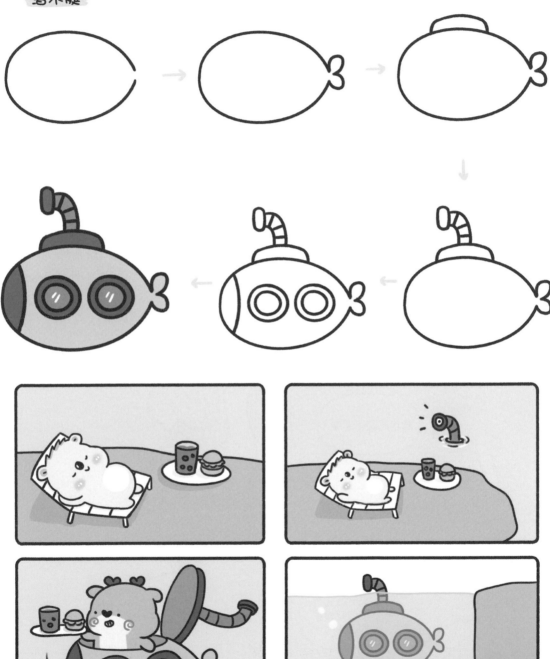

天鵝船

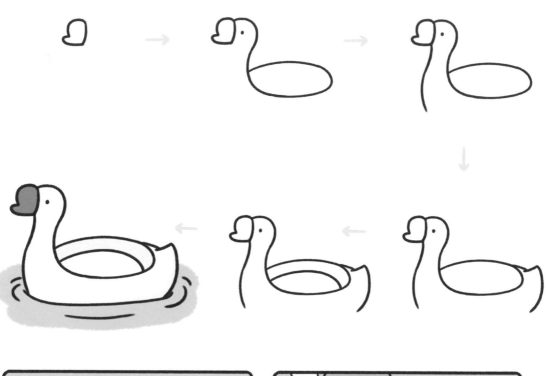

讓我們開始划槳。

啊!

是一隻鹿啊,讓你知道我的厲害!

小船兒推……推……

竹筏

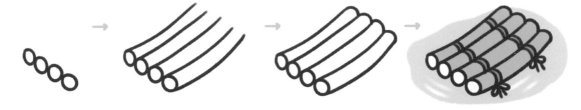

帆船

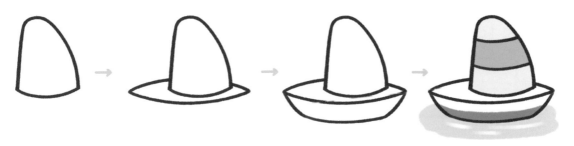

· **城市建築**

樓房

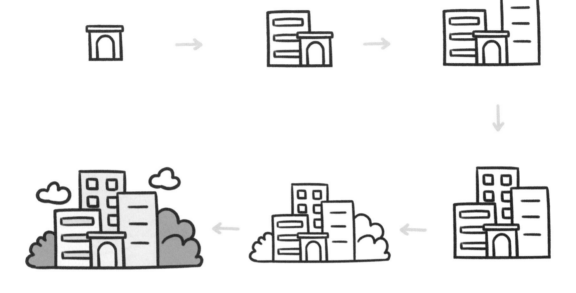

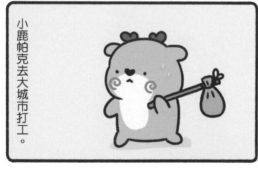

小鹿帕克去大城市打工。

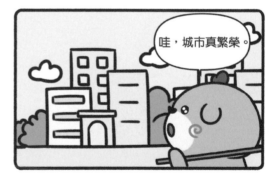

哇，城市真繁榮。

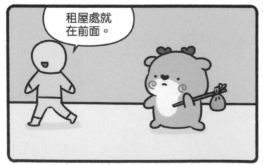

租屋處就在前面。

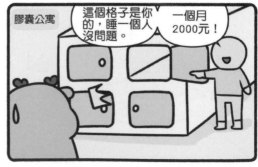

膠囊公寓

這個格子是你的，睡一個人沒問題。

一個月2000元！

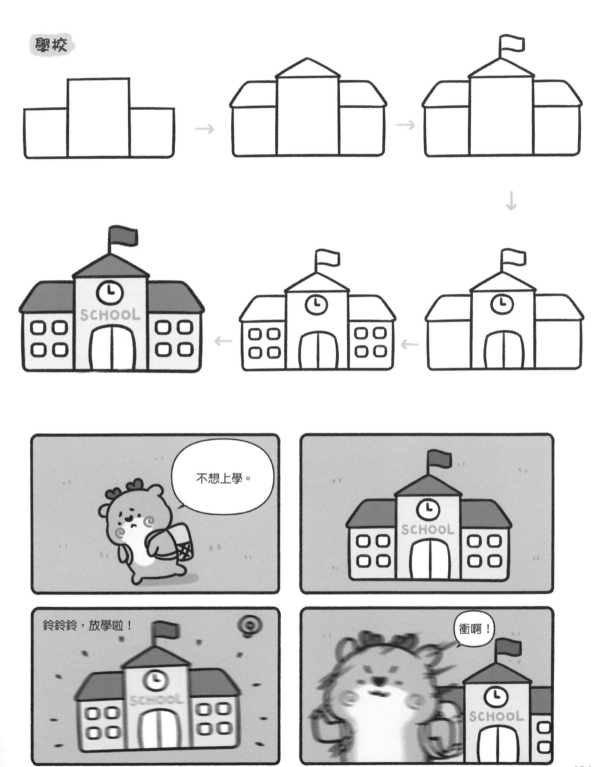

鄉村小屋

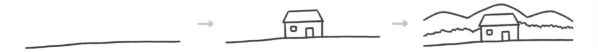

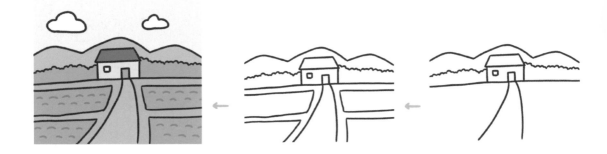

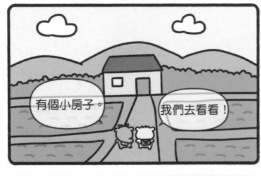

實用圖案大全

· **花邊的邊框**　簡單圖案邊框

組合邊框

- **花邊的邊框**

對話框

- **花邊的邊框**

可愛邊框

天氣符號

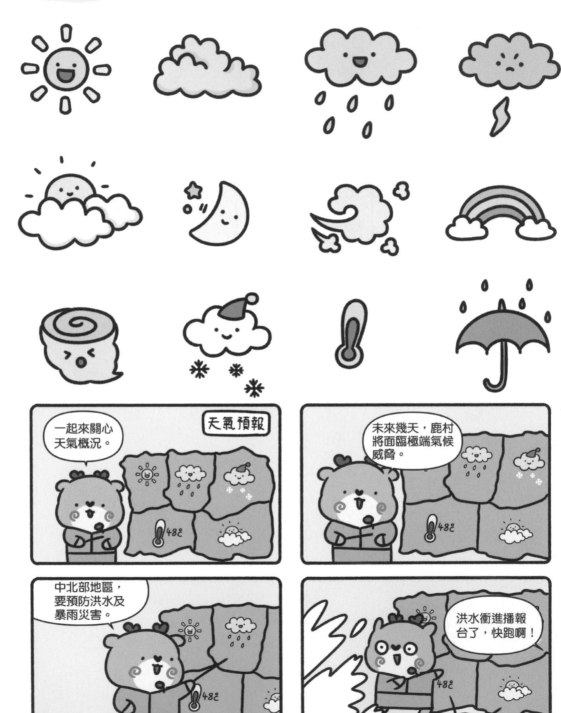

箭頭

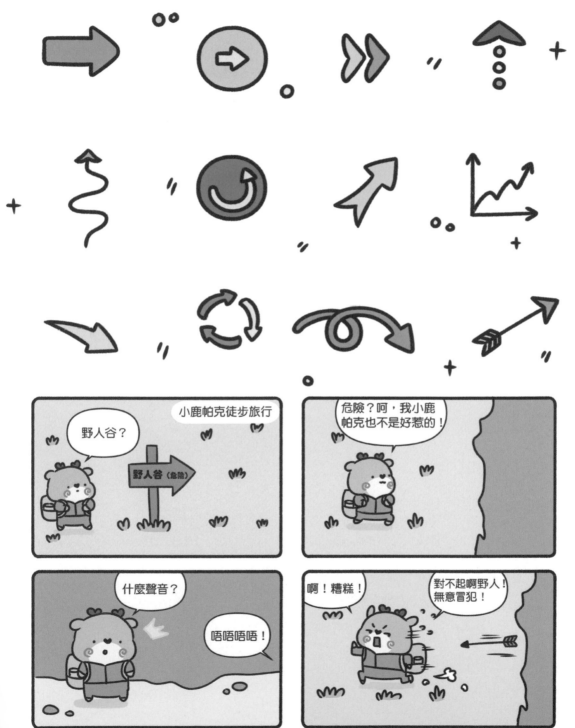

宇宙符號

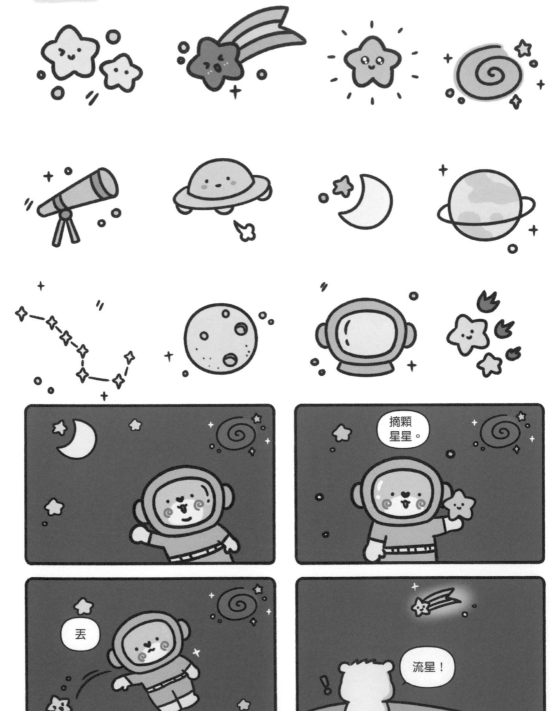

漫畫符號

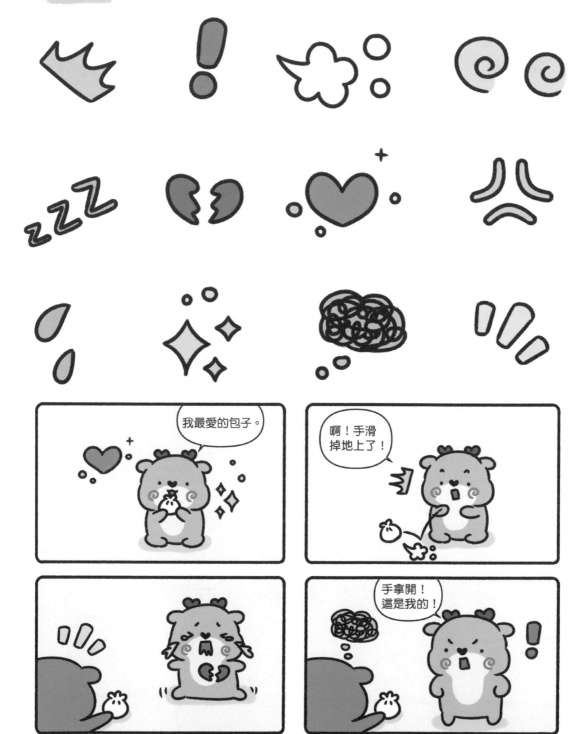

實用小符號

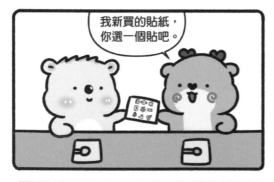

我新買的貼紙，你選一個貼吧。

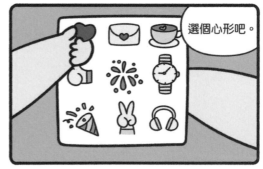

選個心形吧。

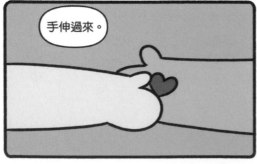

手伸過來。

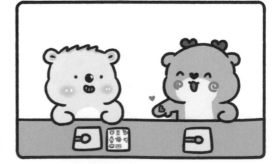

可愛數字

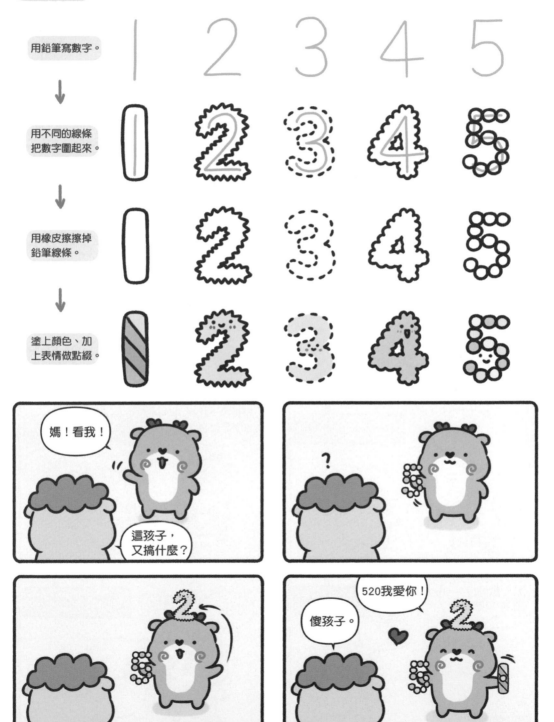

用鉛筆寫數字。

用不同的線條把數字圍起來。

用橡皮擦擦掉鉛筆線條。

塗上顏色、加上表情做點綴。

媽！看我！

這孩子，又搞什麼？

?

520我愛你！

傻孩子。

萌萌文字

用鉛筆寫文字。

用線條把文字
圈一圈。

用橡皮擦擦掉
鉛筆線條。

塗上喜歡的顏
色。

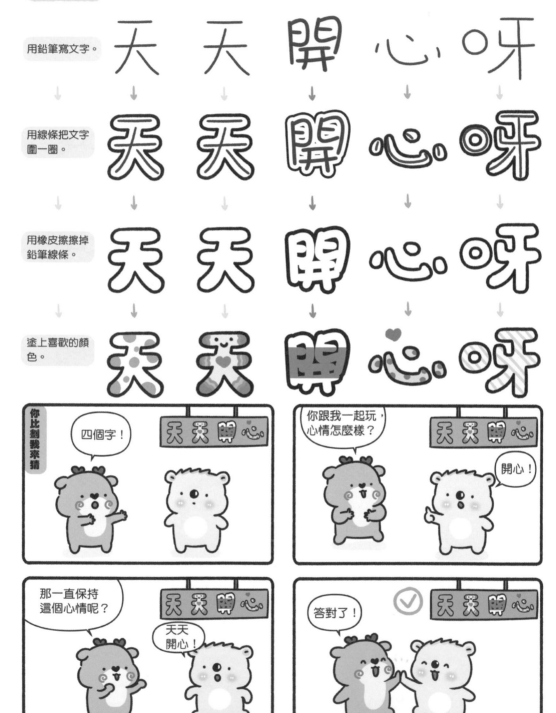

文字圖案組合

· 歡樂的生日聚會

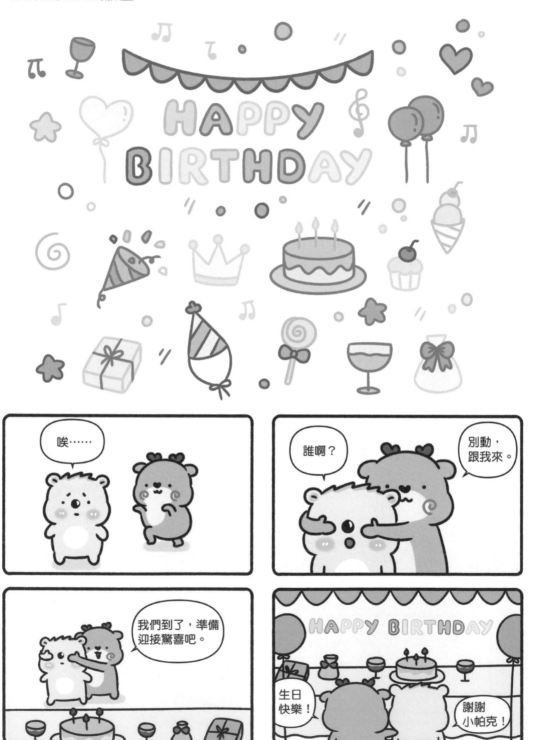

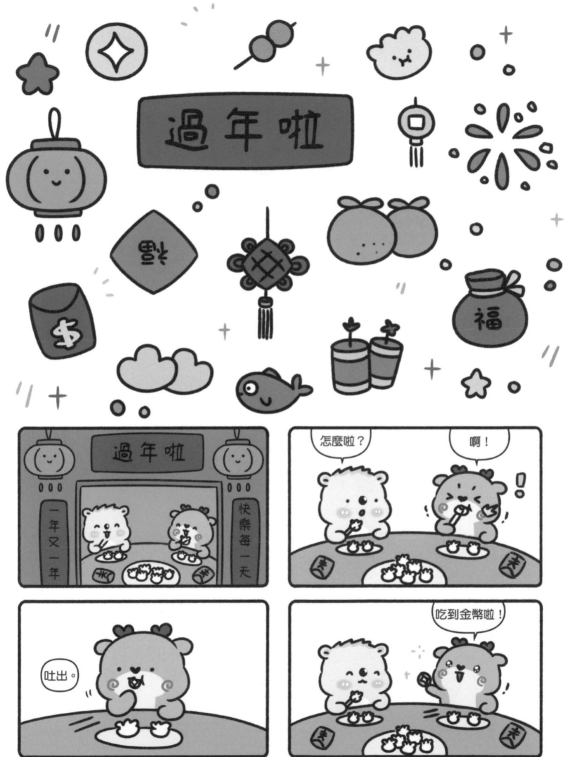

情人節當天

賣花啦！賣花啦！

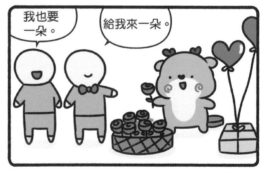

我也要一朵。

給我來一朵。

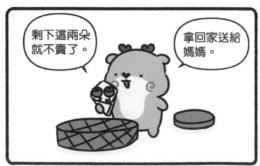

剩下這兩朵就不賣了。

拿回家送給媽媽。

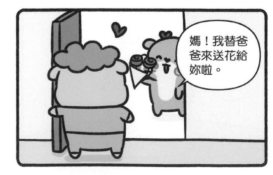

媽！我替爸爸來送花給妳啦。

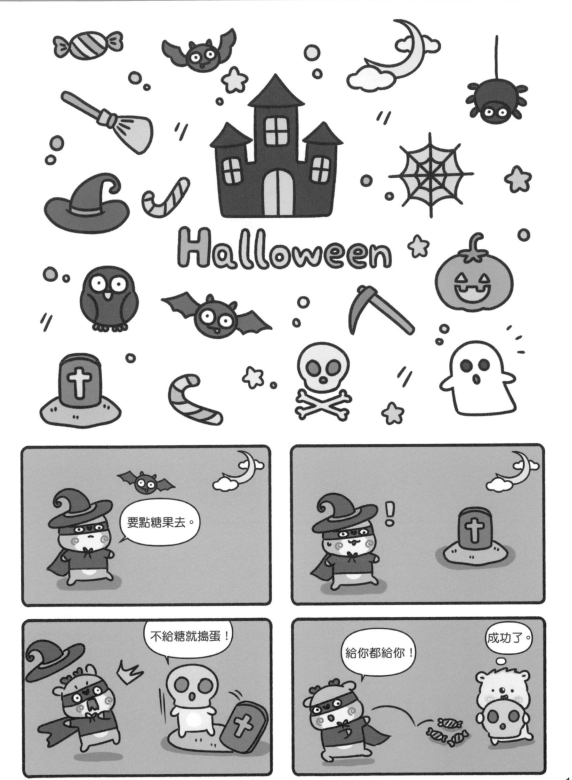

・ 一封情書

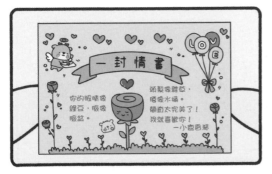

新人簡筆畫

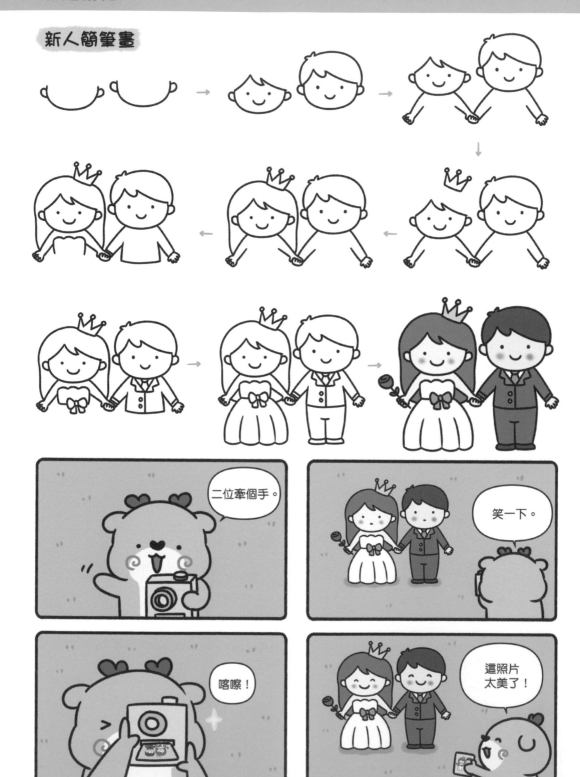

請帖

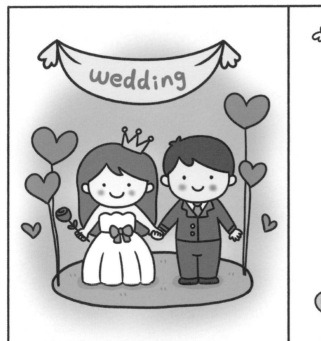
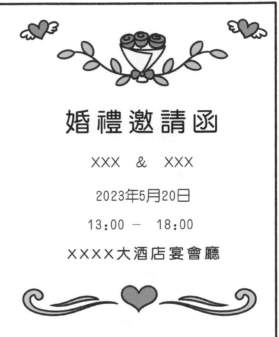

婚禮邀請函

XXX & XXX

2023年5月20日

13:00 — 18:00

XXXX大酒店宴會廳

我來參加婚禮，這是我的請帖。

給你喜糖。

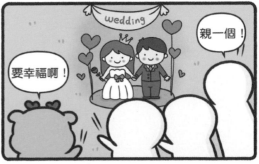

要幸福啊！

親一個！

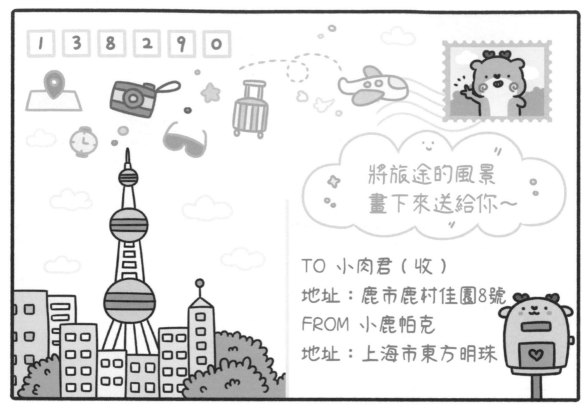

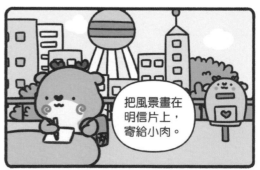

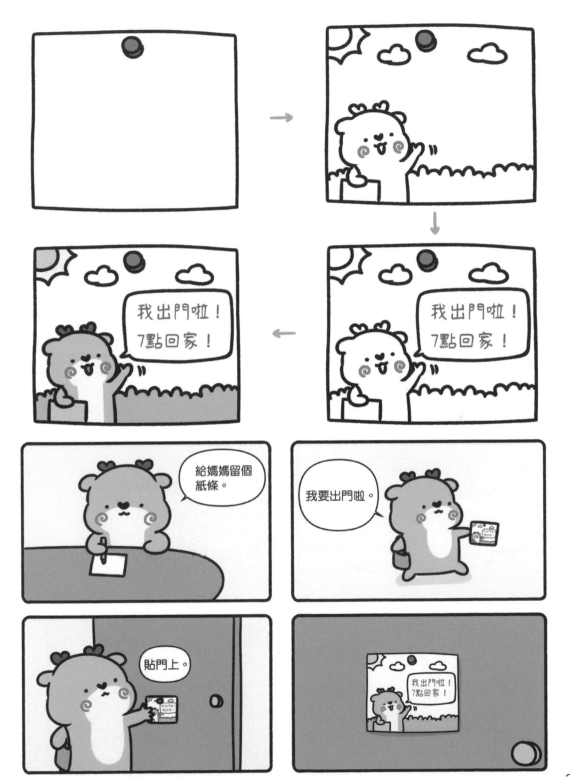

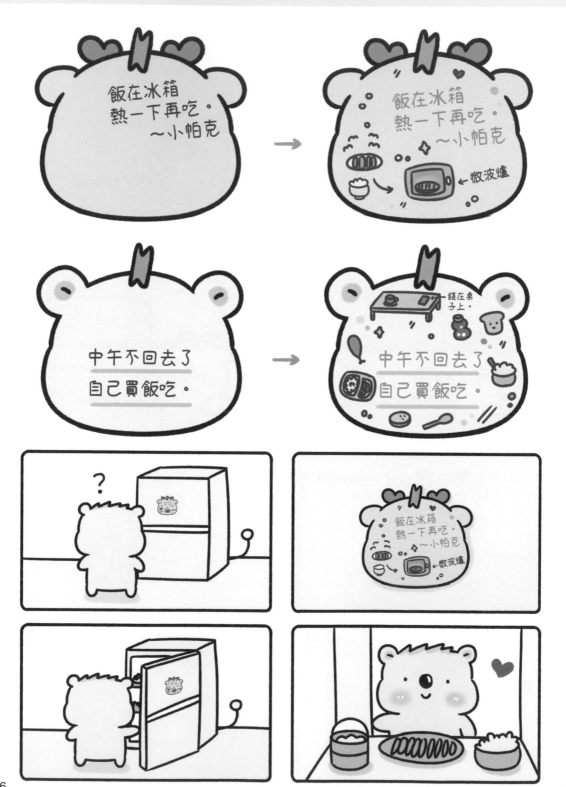

菊花

鈴蘭

蒲公英

水仙花

雞冠花

波斯菊

虞美人

桃花

雞蛋花

薰衣草

火鶴花

海芋

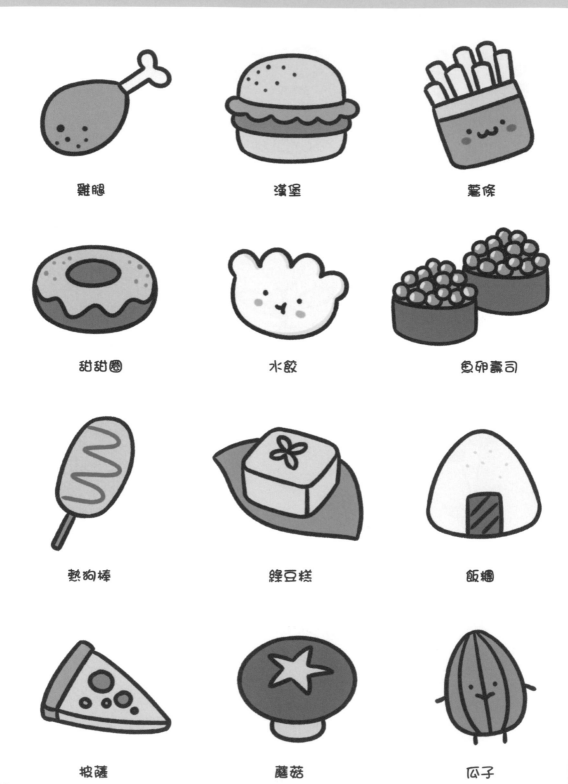

雞腿　　　　　　漢堡　　　　　　薯條

甜甜圈　　　　　水餃　　　　　　魚卵壽司

熱狗棒　　　　　綠豆糕　　　　　飯糰

披薩　　　　　　蘑菇　　　　　　瓜子

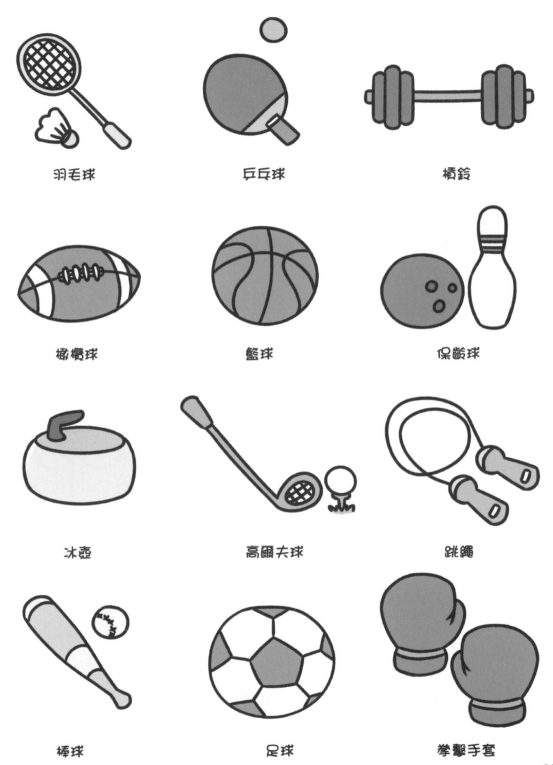

羽毛球　　　　　　乒乓球　　　　　　槓鈴

橄欖球　　　　　　籃球　　　　　　保齡球

冰壺　　　　　　高爾夫球　　　　　　跳繩

棒球　　　　　　足球　　　　　　拳擊手套

我的塗鴉超萌力：簡單畫畫超療癒

作　　者：唐小貝
企劃編輯：王建賀
文字編輯：江雅鈴
設計裝幀：張寶莉
發 行 人：廖文良

發 行 所：碁峰資訊股份有限公司
地　　址：台北市南港區三重路 66 號 7 樓之 6
電　　話：(02)2788-2408
傳　　真：(02)8192-4433
網　　站：www.gotop.com.tw
書　　號：ACU086100
版　　次：2024 年 01 月初版
　　　　　2024 年 03 月初版三刷
建議售價：NT$299

國家圖書館出版品預行編目資料

我的塗鴉超萌力：簡單畫畫超療癒 / 唐小貝原著. -- 初版. -- 臺
　北市：碁峰資訊, 2024.01
　　面；　公分
　ISBN 978-626-324-705-5(平裝)
　1.CST：插畫　2.CST：繪畫技法
947.45　　　　　　　　　　　　　　　　112020455